KB077077

쓸데없이, 머엉

2017년 6월 5일 초판 발행 ❂ 2021년 2월 8일 2쇄 발행 ❂ **지은이** 오은정 ❂ **펴낸이** 안미르

주간 문지숙 ❂ **편집** 최은영 ❂ **디자인** 안마노 ❂ **디자인 도움** 박민수 ❂ **커뮤니케이션** 김나영

영업관리 황아리 ❂ **인쇄** 스크린그래픽 ❂ **펴낸곳** (주)안그라픽스 우 10881 경기도 파주시 회동길 125-15

전화 031.955.7766(편집) 031.955.7755(고객서비스) ❂ **팩스** 031.955.7744 ❂ **이메일** agdesign@ag.co.kr

웹사이트 www.agbook.co.kr ❂ **등록번호** 제2-236(1975.7.7)

이 책의 국립중앙도서관 출판예정도서목록(CIP)은 서지정보유통지원시스템 홈페이지

(seoji.nl.go.kr)와 국가자료공동목록시스템(www.nl.go.kr/kolisnet)에서 이용하실 수 있습니다.

CIP제어번호: CIP2017012610

ISBN 978.89.7059.898.7(03600)

쓸데없이,
머엉

오은정 글·그림

안그라픽스

띠리리리……

여보세요?

뭐해?

나? 작업해

붓질 중이야?

아니, 멍 때리고 있어

미술을 시작한 그날 이후로 내 인생에서 가장 많이 쓰는 단어 중 하나는 바로 '작업'이다. 작업은 어떤 결과물을 만들어 내기 위해 시간과 노동을 투자하는 과정이고 작업실은 시간과 노동을 쏟아붓는 장소다. 그래서인지 많은 이들이 그림 그리는 작가가 작업을 한다고 하면 대부분 붓질하는 모습을 떠올리고, 작업실은 물감이나 재료들이 널려 있는 곳이라고 상상하곤 한다. 가족들도 예외는 아니다. 작업하러 간다고 하면 당연히 그림을 그리거나 그림 재료를 만지고 다듬는 노동을 하겠거니 생각한다. 그럴 때마다 꼭 그렇지만은 않다고 말하고 싶지만 설명이 길어질 것 같아 그들의 상상이 맞다고 수긍하곤 한다.

내게 그림을 배우러 온 사람들은 늘 어떻게 하면 자신만의 콘텐츠를 만들 수 있는지 궁금해했다. 기술적인 부분도 중요하지만 그것만으로는 자신만의 독특한 창작품을 만들어 내기 어렵기 때문이다. 어떤 사람은 창의적인 능력과 환경은 미술가에게 금수저나 다름없다고도 했다. 그것은 타고나는 것이기에 노력해도 안 되는 것이고, 따라서

그렇지 않은 사람은 불리한 입장이 될 수밖에 없다는
것이다. 창의력은 정말 타고나는 것일까? 만일 노력으로
가능하다면 창의력도 연습하면 생기는 것일까? 기발한
아이디어가 떠오르고, 영감이 넘치는 환경에서 살면 훌륭한
예술가가 될 수 있는지 사람들은 궁금해한다. 예술가가
아니더라도 기발한 아이디어와 풍부한 영감을 얻기 위해
사람들은 여행을 가거나 전시회를 관람하고, 때로는 책을
읽고, 음악을 듣기도 한다. 하지만 영감으로 가득한
예술 작품들을 마주해야 비로소 어떤 영감이 떠오른다면
이 과정들은 참 고되다. 도중에 지치거나 귀찮아질 테니까.

오래전 어떤 예술가가 지금 무엇을 하냐고 전화로
물었을 때, 작업을 해야 하는데 잡념 때문에 집중이
안 된다고 말한 적이 있다. 상대방은 잡념하러 작업실에
간 거 아니냐고 되물었다. 그제야 왜 내가 잡념하는 것에
죄책감을 느끼는지 정신이 번쩍 들었다. 그렇다. 작업실은
붓질보다 삽질을 많이 하는 곳이고, 작업은 그림을
그리는 본 행위보다 잡념과 쓸데없는 짓을 더 많이 하는
일이다. 언제나 영감은 그 자리에 있어 주지 않고 바람처럼

이리저리 흘러 다니다가 어느 순간 절묘하게 마주친다. 어떤 대단한 책이나 전시를 보다가 깊은 생각에 빠지기보다 홀로 멍하니 있을 때, 혹은 뚜렷한 이유나 결과에 연연하지 않을 때 빠져들곤 한다. 누구나 가늠할 수 있는 행동, 어른들이 좋아하는 패턴, 착한, 거스르지 않는, 모험하지 않는, 무난한, 괜찮은, 안전한, 효율적인, 앞만 보는, 정상적인, 영리한, 어른스러운, 손해 보지 않는, 스마트한, 세련된 것들 안에서는 기존의 고인 생각에서 벗어날 수 없다.

요즘은 누군가 붓질 중이냐고 물으면 멍 때리는 중이라고 당당히 말한다. 멍 때리기는 꼭 예술 작품을 만들기 위함이 아닌, 온전한 나를 느끼거나 신선한 생각들로 옮겨 갈 수 있는 아주 좋은 방법이란 걸 알기 때문이다. 평소에 삽질과 멍 때리기와 공상을 자주 해 보라고 제자들에게 말해 왔는데, 그럴 때마다 그들은 그게 대체 어떤 것이냐고 되묻곤 했다. 그래서 언젠간 그 이야기를 해 보자고 벼르고 있었다. 그냥 벽을 보고 아무 말도 하지 말고 앉아 있으라는 것인지, 입을 헤 벌리고 하늘을 보라는 것인지 모두들 궁금해했다. 물론 모든

사람이 같을 수는 없기에 내가 겪은 것들이 모두에게 적용된다고 말할 수도 없다. 하지만 이 책에 등장하는 행동들은 어쩌면 여러분도 죄책감을 느끼면서, 때로는 주변 눈치를 보면서 그동안 하고 있던 일일지 모른다. 그래서 이 책은 여러분에게 더욱 반가운 옛 친구 같은 존재가 될지도 모른다.

예술가의 비밀은 단단한 그림 기술이 아니라 일상에 가득히 녹아 있는 물렁한 영감들 안에 숨어 있다.

멍 때리기

먼지 되기

바보 되기

찾아내기

멍때리기

무언가에 몰입한다는 건

행복과 불행에 관한

생각조차 하지 않는 것이다

분홍색 바람

하늘에 나뭇잎이 후두둑 떨어져 있네

나뭇잎 사이로 발이 빠지면
하늘 위에 얹힌 구름을 밟아야지

그리고
낙엽이 쌓인 땅에 손이 닿도록
뛰어올라 보는 거야

몰입의 상태

몰입의 순간에는 꽤 많은 분량을
짧은 시간에도 해결 가능

시간이 느껴지지 않는

아무것도 하지 않는다는
인식조차 하지 않는
무아지경의 상태

손실이 아닌 생산, 충전의 상태

뇌가 막힘없이 물 흐르는

당신과 멍의 대화

멍 때리는 것에 거부감이
있었어. 멍하니 듣고
있으면 멍청이 같잖아.

너의 멍 때리기가
의미 없는 게 아니었다면
어떡할래?

멍 때리는 동안 나는
아무것도 하지 않잖아.
그게 신경 쓰여. 무언가를
하지 않으면 한심하다는
강박이 있는 것 같아.

계속 바쁜데도 뭔가
생산적이지 못한 기분이
들 때가 있잖아. 업무나 일은
생산해 내는 것 이상으로
여러 가지를 소비해. 시간을
들인 것에 비해 비생산적이고
변화만 있을 때도 많아.

멍에 대한 고정관념을 벗고
들어 봐야 할 것 같아.
충만한 하루와 바쁜 하루는
어떻게 구분하지?

멍은 생산적이야.
크리에이티브하다는 건
생산적인 것, 창조적인 것,
없던 걸 만들어 내는 거잖아.
바쁘기만 한 하루는
허무하고 허망하지.

자꾸 주변에서 뭔가를 하라는데
난 아무것도 하고 싶지 않아.
그렇다고 아무것도 안 하는 건
뭔가 이상하긴 하지.

우리 삶에는 긍정적인
멍 때리기도 있어. 바로 산책 같은
거지. 발은 움직이고 정신은
비워 두는 것. 이게 산책이고
멍 때리는 거야.

내 멍이 의미 없지
않았다는 걸 확인하면
앞으로의 삶도 조금은
달라질 것 같아.

그러니 하루에 한 번씩
멍 때리기를 해 보자고.

멍하니 바라보기

엄마는 왜 그렇게 식물을 잘 키우는 걸까?
내가 키우던 화초는 늘 죽어 나갔다.
나는 왜 엄마처럼 못 키우는 거지?
그런데 언젠가부터 내게로 온 식물들이
예전보다 오래 버티기 시작했다.

매일 멍하니 쳐다보고
물을 주고 다시 한 번 쳐다봐 주었다.
식물과의 교감을 이제야 알아채다니.
어릴 적 동네 화단에서 자주 그랬는데,
언젠가부터 식물을 오래 바라본 적이 없었다.
해야 할 일들이 많아서였다.
지금도 할 일은 많지만 약속을 잡고
밖에 돌아다닐 시간에
식물을 좀 더 바라보곤 한다.

처음에는 175센티미터였던 떡갈잎고무나무의 키가
2미터를 넘어가기 시작했다. 아기 잎사귀를 삐쭉 내밀더니
그다음 날엔 이파리가 손바닥만 해져 있다. 그럴 땐
산모와 갓난아기를 보듯 더욱 조심스럽게 대했다.

자주 쳐다보지 않는 식물은 시름시름 앓다가
끝내 죽어 버린다. 자주 쳐다보는 식물은 어느새
잎을 하나 더 틔운다.

아무 말 하지 않는 식물에 관심을 두는 일은
바라보며 홀로 생각하는 지루한 과정일 수 있지만
생명을 죽일 수도 살릴 수도 있는, 대단한 일이기도 하다.
식물을 가만히 바라봐 주는 것.
멍하게 바라보는 것에 숨어 있는 조용한 힘이다.

나의 처음 멍 때리기

고등학생 때 단짝과 나는 점심시간마다 교내 운동장
뒤편에 있는 숲을 거닐곤 했다. 동네 어르신마냥
뒷짐을 지고 땅을 보며 하늘을 보며 느리게
걸었다. 이름 모를 잡초를 만지거나 책 속에 낙엽을
끼워 넣기도 했다.

숲길이나 화단이 아니면 음악당으로 갔다. 서로
피아노를 치며 클래식에 관한 이야기를 나누었다.
편지는 또 얼마나 많이 썼던가. 매일 한 통 이상은
썼으니 서로의 편지를 책으로 묶으면 몇 권은
족히 됐으리라. 훗날 한 사람은 음악인이 되었고
한 사람은 미술인이 되었다.

친구들은 우리를 특이한 단짝이라 불렀지만, 그때 나눈
사색과 음미가 훗날 예술가의 길을 갈 수 있게 도와준
것인지도 모른다. 무엇보다 소중한 것은 주변에 휩쓸리지
않고 우리만의 멍 때리기를 고수했다는 것.

학교에선 예술을 분석하라 한다. 누가 언제 만들었는지
이름과 연도를 외우라 한다. 어떤 시를 낱낱이 분석해서
시대적 배경부터 지은이의 의도 및 단어에 숨은 뜻까지
공부하라 한다. 우리는 시키는 대로 외우고 시험문제를
푼다. 그렇게 시와의 만남은 기말고사 문제를 끝으로
이별을 고한다.

문학 선생님이 기억난다. 그분은 우리에게 시 노트를
만들어서 좋아하는 시를 적거나 시상을 적어 보라 하셨다.
그리고 매일 들꽃을 한 가지씩 알려 주셨다. 산을 오르다
보면 이름 모를 수많은 들꽃이 있는데 낯설지만 특별하게
피어 있는 그 꽃들의 이름을 알려 주셨다. 아마 내 친구와
나는 그 시간들에 영감을 받았는지 모른다. 점심시간마다
밖으로 나가 숨어 있는 풀과 꽃을 유심히 보거나 그것으로
떠오른 구절을 노트에 적는 일들. 나는 그 이야기를
친구에게 보내는 편지에 적었고, 자연스럽게 시를
분석하는 사람이 아닌 시상을 떠올리는 사람이 되었다.

멍이 해내는 일

때는 스무 살. 미술대학 공동 작업실 한쪽 구석에서
늘 멍 때리며 누워 있는 녀석이 있었다. 그는 시중에서
쉽게 구할 수 없는 CD들을 공수해서 듣곤 했다. 와인에도
관심이 많던 그는 친구들과 노래방을 가면, 술에 취해
인사불성이 된 우리에게 각종 와인을 맛보게 했다.
이미 미각이 마비되어 있는데 말이다. 결국 그는 국내
최고의 소믈리에가 되었다. 긴 더벅머리로 작업실에
드러누워 섬세하게 음악을 듣던 그 청년은 지금,
사람들에게 와인 예술을 보여 주고 있다. 그러고 보면
소믈리에는 시각, 청각, 미각, 후각 모든 감각을 동원하여
와인의 맛을 보고 권해 주는 직업이 아닌가. 미대 시절,
우리가 그림을 그리거나 노는 동안 그 녀석은 자신만의
세계에 빠져 온종일 멍 때리며 시각 이외에 다른 여러
감각을 섬세하게 키워 나갔던 것이다. 작업은 안 하고
매일 누워서 놀고만 있는 것 같았던 그 친구는 사실
멍 때리기를 통해 자신만의 감각을 다져 나갔던 것이다.

아침식사 바라보기

예전에는 너무 바빠 먹는 시간조차 아까웠던 적이 있었다. 그러다 보니 대충 사 먹거나 간단하게 차려서 훌훌 씹어 넘기곤 했다. 먹는 동안에도 일거리를 손에서 놓질 않았다. 다른 생각을 하며 밥을 먹으면 밥알이 입으로 들어가는지 코로 들어가는지 모를 때가 많다. 먹는 것도 아니요, 일을 하는 것도 아닌 상태에 놓인다. 물론 심리적으로는 시간을 잘 활용했다고 위안 삼을 수 있을지 모른다. 혼자 있을 때 잘 차려 먹는 것은 어쩐지 사치라 여겨져 매 끼니 소홀해진다.

그래서 나는 아침식사를 좀 더 바라보기로 했다. 먹는 것이 목적이지만 그전에 아침식사를 바라보는 것이 포인트다. 마음에 드는 접시를 골라 간단한 토스트와 샐러드를 플레이팅해도 좋고, 한식 전용 나무 그릇에 밥과 몇 가지 반찬을 정갈하게 담아 내어도 좋다. 입으로 들어가기 전에 단정하게 차려진 식사를 바라보며 잠시 감상해 본다. 인증샷을 찍어도 좋지만 그보다는 눈으로 만족감을 느껴야 한다. 많은 음식은 필요치 않다. 바라보기 좋은 식사를 준비하는 것이 가장 중요하다.

북유럽의 한 서점에 갔을 때였다. 그곳에는 아트북보다, 큰직한 음식 이미지가 인상적인 요리책이 더 많았다. 레시피는 보든지 말든지 구석에 작게 적혀 있고, 음식 사진이 예술작품처럼 보기 좋게 실려 있었다. 나는 몇 권을 구입했는데, 우리나라에서는 살 수 없는 재료도 많고 언어도 달라서 정확한 레시피를 알 수는 없었다. 하지만 보기 좋은 음식 사진을 멍하니 들여다보면 어느새 영감을 얻어 비슷한 요리가 완성되기도 한다. 신기한 건, 음식 사진만 보고도 어떤 재료가 들어갔는지 가늠이 된다. 시각을 통해 미각에 느껴지는 자극.

그렇게 아침식사를 바라본다. 단 한 접시의 토스트라 할지라도, 예쁜 요리책에 실린 것처럼 원하는 이미지를 위해 조금 더 시간을 쓰고 음식의 담음새를 잠시 바라본 뒤 온전히 그 맛에 집중하며 천천히 아침식사를 하면, 그날 하루는 영감으로 충만한 준비운동으로 시작한 셈이다.

하루 종일 멍해도 괜찮다면
잘 살고 있는 거지

매일 조급하고 불안하고
남 눈치 보며
나 잘났다고 외치느니

온종일 멍 때리고
새소리를 들을 줄 아는 녀석에게
한 수 배우겠어

새가 있어도 새소리를 못 듣는 건
얼마나 슬픈 삶인가

휴대전화 밖에 두고 문 걸어 잠그기

20대엔 지금보다 기운이 넘쳤고, 그래서 매일 많은
경험을 하고 싶었다. 특히 새로운 사람들을 만나서
열정적인 대화를 나누고 어디론가 자꾸 떠나고만 싶었다.
그런 나에게 고행에 가까운 일이 있었다. 바로 개인전을
준비하는 일. 작품 구상을 하고 시행착오를 겪고 커다란
캔버스를 채우려면 1년 이상의 시간이 필요했다.
정해진 전시 날짜에 맞춰 계획대로 일이 착착 진행된다면
얼마나 좋으랴. 역마살이 있는 나는 그 외향적인 성향을
억누르며 고행에 가까운 작업을 해내야 했다. 육체적인
고통은 뭐, 아무래도 좋다. 그보다 어려웠던 것은
전화기였다. 언젠가부터 손에 접착제를 붙인 것마냥
전화기는 나의 분신이 되어 있었다. 생각의 맥은 전화기
때문에 끊기고, 다시 시동을 걸기 위해 심호흡하기를
여러 번. 끝내 응급 처방을 하기에 이르렀다. 작은 상자에
전화기를 넣고 박스테이프로 돌돌 말아서 다시 상자에
넣고 테이프로 봉인해 버린 뒤 구석에 처박아 놓는 거다.
하루의 작업이 끝날 무렵에야 돌돌 말린 테이프를
뜯어 내고 상자를 열어서 전화기를 살려 낸다.

물론 지금도 휴대전화를 손에서 내려놓기란 쉽지 않다.
SNS를 하거나 메일을 확인하고, 이미지를 전송하거나
일과 관련된 내용을 확인하는 등 일상의 너무나 큰 부분을
휴대전화가 처리해 주고 있기에 휴대전화의 편리성을
무시할 수는 없다. 하지만 그렇기에 아날로그 방식을
더 유지해야 한다. 손으로 메모하기, 드로잉하기,
편지쓰기……. 다소 불편하지만 일부러라도 휴대전화를
옆으로 밀어 두어야 한다. 만일 멍 때릴 기회가
별로 없다면 하루에 한 시간 정도라도 휴대전화를
완전히 꺼 놓고 견뎌 보는 것부터 시작해 보면 어떨까.
나도 모르게 자꾸 휴대전화를 집어 들려 한다면
상자에 넣고 테이프로 봉인해 보는 것도 좋다.

휴대전화는 살아 있는 동물처럼 나를 통제하고
제멋대로 군다. 휴대전화가 원하는 대로 가고 싶은 대로
내버려 두지 말고, 가끔은 우리 안에 넣어 두고, 때로는
문 밖에 놓고 문을 열어 주지 말아야 한다. 그렇게 조금씩
조금씩 멍 때릴 수 있는 시간을 만들어 보는 거다.

텅 빈 가을

가을엔 남자들의 표정이 어둡다. 가을엔 여자들의 표정도
쓸쓸하다. 공백이 생겨서 그렇다. 가을엔 계절적인
특징이 있다. 주변이 유난히 조용해지면서 작은 소리도
크게 들린다.

가을엔 여백이 많다. 그런 이유로 공허하거나 허무해진
바쁜 일상은 육체적 노동으로도 잘 채워지지 않는다. 그런
이유로 가을은 독서의 계절인지 모른다. 정신을 수혈받지
못하면 우울감에 빠지기 쉽다. 시간이 남아서 책을
읽는다기보다 살기 위해 읽어야 한다.
가을의 여백은 생각과 영감으로 채워야 한다. 이 여백은
놀러 가거나 여행을 간다고 해결되지 않는다.

한여름보다 맥주 맛이 더 맛깔스러운 계절은 가을이
아닐까. 맥주는 단지 더워서 마시는 게 아니니까. 시를 읊고
싶어서, 무언가 한없이 공허함을 채우고 싶어서 마시는 술은
당연히 달다. 일주일 동안 짬을 내야 다 읽을 책도 동네 공원
벤치에 앉아 가을바람을 맞으며 집중하면 순식간에 완독할
수 있다. 가을은 우리를 텅 비게 만드는 계절이다.

텅 비었다는 그 말이 너무 좋다.

순수하게 멍 때리기

넘실대는 영감 속에서 헤엄치고 싶다면 다른 누군가가
나의 시간을 전부 차지하게 놓아 두면 안 된다. 물론
다른 이의 말 속에서, 서로의 대화 속에서 생각이
확장되기도 하지만 대부분은 홀로 있을 때 비로소 나만의
'영감 수장고'는 차오르기 시작한다. 하지만 인간이란
어쩌면 변덕도 심하고 간사한 존재일지 모른다. 그렇게
홀로 채워지기를 바라면서도 말로 표현 못할 허전함과
허무함이 불현듯 찾아오기 때문이다. 예고 없이 오는
이런 텅 빈 공격 때문에 누군가는 시도 때도 없이 어디론가
떠나는 방랑병이 도진다. 나도 예외는 아니다. 마치
바다는 좋지만 물을 두려워해서 바다에 들어갈 땐 물에
대한 두려움도 함께 안고 가야 하는 것과 비슷하다.
홀로 생각에 잠겨 영감의 수장고를 채우는 것이 좋지만,
갑자기 찾아오는 허무함의 공백도 함께할 수밖에 없는
것처럼 말이다. 그 공백은 사람이 해결해 주기도 하지만
그렇게 되면 그 사람에게 나의 시간과 존재를 내어 주어야
한다는 함정에 빠진다.

사람과의 관계가 난감해질 때 반려동물은 나에게 해결책을 주었다. 그들은 인간의 언어로 말하지 않는다. 오로지 눈빛과 단순한 몸짓, 소리로 의사소통을 한다. 그래서 알아듣지 못할 걸 예상하고 말을 허공에 던지기도 한다. 이것은 정말 효과가 좋다. 허공에 말을 내던지는 것.

평소에는 그들과 소통하기 위해 말하지만 어떨 땐 전혀 상관없는 말을 할 때도 있다. 신기한 건, 사람보다 동물이 내 마음을 더 잘 알아채는 것 같다는 생각이 든다는 것. 화내고 있지만 진심은 그게 아닌 걸 아는지 금세 다가와 언제 그랬냐는 듯 비비적거리니 말이다. 표현한 적도 없는데 어떤 기운을 서로 알아차리는 것인지도 모르겠다.

어떤 사심도 없이 순수함만으로 서로를 대하기란 쉽지 않다. 그래서 동물과의 교감은 순수한 멍 때리기를 연습하기에 좋다. 가끔은 복잡한 생각들로 가득찬 뇌를 그들과의 새로운 대화법으로 청소해 주는 것을 추천한다.

구름과 달빛을 아는 사람 되기

그
래
도
돼

벽에 그려 넣은 길을

믿지 않는다면

아마 한 발자국도

걸어가지 못할 거야

그래도 돼

그래도 돼 너만 생각해도 돼

그래도 돼 그걸 선택해도 돼

그래도 돼 늦잠 자도 돼

그래도 돼 출근 안 해도 돼

그래도 돼 느려도 돼

그래도 돼 결혼 안 해도 돼

그래도 돼　　장난감 사도 돼

그래도 돼　　거절해도 돼

그래도 돼　　화내도 돼

그래도 돼　　아무것도 안 해도 돼

그래도 돼　　네가 원하면 그래도 돼

그래도 돼　　정말로 그래도 돼

나를 중심으로 거스르기

오후 3시
월요일
6월
초가을

나의 시간이자, 요일이자, 달이자, 계절이다. 어떤 이는
새벽에 일어나 맑은 공기를 마시며 글 한 편 쓴다고도 하고,
어떤 이는 자정을 지나 새벽 2시가 넘어야 자신만의
시간 속으로 들어간다고도 한다. 아마 그 누구도 활동하지
않는 고요의 시간이라서 그럴지도. 나의 시간은 오후 3시.
오후 3시가 되어야 비로소 고요함을 느끼고 몰입한다.
가끔 창밖에서 들려오는 동네 아이들의 노는 소리도
감수해야 하지만 상관없다.

월요일은 일주일 중 가장 평온한 쉼표로 머물 수 있는 요일.
여행을 가는 것도, 낮잠을 자는 것도, 영화 한 편을 보는
것도 좋다. 월요일은 누군가에게는 시작하는 요일이고
바쁘게 뛰어야 할 하루겠지만 그렇다고 나까지 긴박하고
빽빽한 날일 필요는 없다. 나에게 긴박한 요일은 주말.

6월은 나의 달이자, 호기심 많은 달. 태어난 데에는
이유가 있을 거란 예감에 좀 더 멀리, 좀 더 넓게 느끼러
다른 나라의 6월을 보러 떠나곤 한다.

가을은 쓸쓸하다. 여름의 아삭거림과 싱그러운 내음이
가시자마자 짧게 찾아오는 가을은, 비어있음으로
나를 고독하게 만들지만 고독할 수 있는 기회를 주는
그 시작점이 고맙기도 하다. 고독에 미처 대비하지 못한
내게 와서 찰나의 기억만 남기고 다시 사라져
버리는 초가을. 짧고 아쉬워서 기다려지는 초가을.
그래서 초가을은 기다림이 설레는 나의 계절.

거스르기.
흔한 시간도, 흔한 요일도, 흔한 달도, 흔한 계절도.

잘 거스르는 방법

잘 거절하는 방법

잘 거역하는 방법을

안다면

핵 사이다

빈둥거림

해야 할 일은 언제나 백만 가지다. 그 일들을 하지 않으면
나만 손해다. 물론 그렇다. 할 일을 미루면 좋을 게 없다.
그러나 난 가끔 빈둥거리는 것을 택한다. 그날 하루는
시계를 보지 않고 느린 걸음으로 나가서 선인장이나 향초,
또는 컵을 고른다. 나를 빈둥거릴 수 없게 하는 건
빠른 시간도, 쌓인 일도 아닌 착각 때문이다.

이 순간보다 다음 순간이 더 나을 거란 착각.

더 나은 다음 순간을 위해 수많은 이 순간을 그저
그렇게 보내 왔던 것이다. 그렇다고 매일 빈둥거리며
놀 수는 없지만 이 순간의 감정을 대충 넘길 수도 없다.

빈둥거림을 일에 접목시킬 수도 있다. 지금 컴퓨터
작업을 해야 한다면, 글을 써야 한다면, 결재를 올려야
한다면, 공부를 해야 한다면 그 모든 것들도 이 순간이다.
그래서 기분 좋게 컴퓨터 작업을 하고, 산뜻하게 글을
쓰고, 유쾌하게 결재를 올리고, 뿌듯하게 공부하는 게 낫다.
그러려면 개수를 줄여야 한다. 다섯 개를 두 개로,
열 시간에 할 것을 여섯 시간으로.

다음 순간이 더 나을 거라는 착각으로 흘려 보낸
'이 순간'들은 사실, 지난 시간들에서 흘러온
'다음 순간'이다. 따지고 보면 더 좋은 다음 순간도 없는
셈이다. 이러한 반복된 함정에 스스로 빠지고 싶지 않다.
시간을 벌어 봤자 또 다시 다른 일들로 그 여백을
채울 것이 뻔하기에 이틀에 한 번은 시간의 압박도,
백만 가지의 할 일도 모두 제쳐 두고 과감하게
빈둥거리는 것을 택한다.

사수하는 시간

하루 24시간 중 5-8시간을 잔다면 우리에게 주어진
시간은 평균 15시간 정도. 직장을 가거나 자신의 일을 하고,
그 밖에 어쩔 수 없이 써야 하는 시간들을 빼면 남는 시간은
얼마 없다. 대개 부지런한 직장인이라면 황금 같은 주말을
사수해서 취미 생활을 즐기거나 무언가를 배울 것이다.
그러나 오고 가는 시간과 에너지, 체력 소모는 감수해야
한다. 그래서 절호의 시간을 활용하는 것 역시 충분한
심적 부담이 있다.

출근하지 않는 직업 특성상 나는 사람 많은 곳을
가지 않아도 되고 시간도 자유롭게 조율할 수 있지만,
네 마리의 고양이와 길고양이를 돌보고 있어서
나름 발목이 잡혀 있다. 어느 날 여행을 떠나며 제자에게
작업실을 며칠 부탁했는데 여행에서 돌아오니 이런 말을
건넨다. "어떻게 작업도 하고 수업도 하고 고양이도
키우고 여행도 다니고 집안일도 하세요? 미스터리예요."
하긴, 작업을 하려면 시동이 걸리는 시간을 제외하더라도
본 작업만 해도 많은 시간이 필요하니까.

고양이는 또 어떤가. 합사되지 않는 녀석들 덕분에
내 작업실은 세 구역으로 나뉘어 있다. 어떤 글을 쓸지,
어떤 그림을 그릴지, 생각의 꼬리를 물고 깊이 음미해야
하는 직업인데 일상은 정신없고 복잡하다. 하지만
정말 바쁜 와중에도 음미하고 사색하고 행복을 느끼는
시간만큼은 확보했다.

아침형 인간이 아니기에 어차피 오전에 무언가를
하는 것은 하루 일정에서 큰 부분을 차지하지 않는다.
대신 아침식사 시간은 꼭 사수한다. 아침식사 시간은
그날 하루의 시동을 거는 중요한 시간이기에.

그땐 배고픔을 때우기 위해서가 아니라, 먹고 싶은 것을
직접 만들기 위해 즐겁게 요리한다. 그전에 강력한
청소기로 청소를 먼저 한다. 쾌적하고 향긋한 환경 속에
맛있게 담긴 음식, 그리고 책 한 권, 또는 누군가와의 대화.
물론 바쁜 일정이 끼어들면 이 시간도 변동되지만
되도록 지키려고 한다.

어떤 사람은 사수할 수 있는 시간이 점심시간일 수도,
저녁시간일 수도, 새벽일 수도 있다. 그 시간이
단 30분일지라도 성의껏 사수하는 시간은 필요하다.
하루의 무조건적인 행복을 보장받는 나만의 시간 말이다.
남들 눈에는 낭비하는 것 같은 그 시간이 나에겐
생명 같은 시간이 될지도 모른다.

'나'를 삼킨다는 것

우리는 밥을 너무 빨리 먹는다. 직장에서 주어진 식사
시간의 한계도 있지만 시간 제한이 없어도 빨리 먹고
끝내 버리곤 한다. 나는 어렸을 때부터 느리게 먹었다.
나이 들면서 소화 기능이 약해져 속도가 느려진 건
아니다. 분명 유년 시절, 학교에서 밥을 먹을 때도 주어진
점심시간이 너무 촉박했다. 먹는 시간도 부족했지만
먹고 난 뒤의 시간도 늘 부족했다. 결국 나는 친한 친구를
설득해서 3교시 끝나고 도시락의 절반을 먼저 먹고
점심시간에 나머지 절반을 먹고는 남는 시간에
꼭 산책을 했다. 가족과 식사할 때도 역시 나는 가장
느렸다. 가족들의 먹는 속도를 따라갈 수 없어서 엄마는
식사 뒤 설거지도 미루고 커피를 마시며 내가 밥을
다 먹을 때까지 지켜보곤 했다. 쟤는 원래 느리다며
포기한 셈이니 고마울 따름이다. 가끔 직장에 다니는
지인과 식사를 하면 그 속도를 따라가기 어려울 때가 많다.
지인은 빠르게 먹는 게 습관이 되었다고 했다.

나는 왜 늦게 먹는 걸까? 먹는 시간 때문에 일의 능률이 떨어질 때도 있지만 하루 세 끼 중 단 한 끼라도 느린 식사를 고수하려 한다. 여행에서 음식만큼 중요한 것이 또 있을까? 누군가가 여행 중 돈을 아끼겠다고 식빵만 먹고 다녔다면 여행의 진가를 경험하지 못한 것이리라. 음식은 만들기 전부터 조리 과정, 그리고 먹는 그 순간까지 몸의 세포와 감각을 깨운다. 바빠서 삼각김밥 하나만 먹는다 해도 삼각김밥과 가장 잘 어울리는 바나나 우유를 고르고 바깥 풍경이 잘 보이는 편의점 창가에서 느린 속도로 맛있게 꼭꼭 씹어 먹을 수 있다면 나에겐 그 한 끼가 만찬이다.

바빠서 느리게 먹을 시간이 없다면 간단한 요기를 꼭꼭 씹으며 맛을 느껴보면 어떨까. 내 입, 내 식도, 내 위는 내 것이다. 다른 이들은 내 모든 감각세포를 책임질 수 없다. 그러니 천천히 먹어도 좋다. 아니, 그래도 된다. 입을 통해 들어간 음식은 내 몸과 일체가 되기에 먹는다는 건 곧 나를 삼키는 일이다. 그런 나를 마구잡이로 선택해서 함부로 삼킬 수는 없지 않은가.

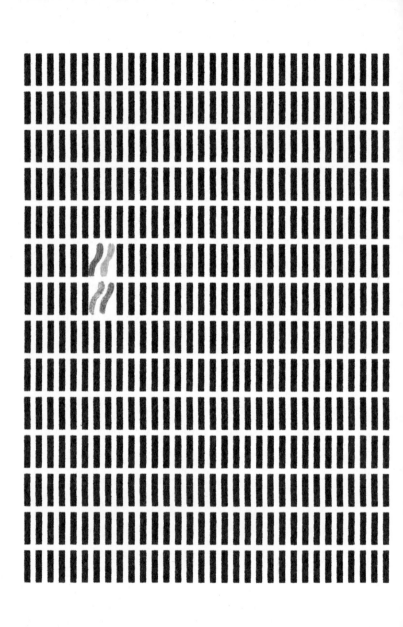

꿈틀거림

감정 절제를 잘하는 일본인을
칭찬하며, 본받아야 한다는 내용의
칼럼을 읽었다.

내 생각은 다르다.

감정 절제는 세련될 수 있지만
분명 다른 쪽으로 이상이 올 것이다.

살아 있는 것들은 표현하기 마련이다.

터널과 꽃밭

스승님이 전화를 하셨다.

"꿈을 이루려면 절박한 터널에 갇혀야 한다. 그곳은
질벽하고 어두운 곳이지. 모든 것을 버렸을 때 그제야
네가 원하는 걸 할 수 있는 거다. 안락의자에 앉으면
모든 게 끝이야."

전화를 끊고 끝없는 자기합리화를 했던 내 심장이 송곳으로
찍힌 듯 부끄러웠다. 한 분야에서 독보적인 성과를 내는
이들을 보면 그 이면의 절박한 터널이 함께 느껴진다.
스승님이 들려준 말은 꿈을 가진 이들이 죄책감과 중압감을
느끼기에 충분할 정도로 정곡을 찌르는 말이다. 스승님의
말대로 안락의자에 앉는 순간 모든 것을 합리화시키곤 한다.

그런데 절박한 터널에 나 자신을 몰아넣고 어둡고
외로운 그곳에서 버티고 버티며 독하게 무언가를 해내는
삶이 과연 행복한 삶일까 하는 생각이 문득 들었다. 부럽고
존경했던 예술가들의 삶을 들여다볼 때면 존경스럽긴
했지만 닮고 싶진 않았다. 예술이란 무엇인가. 그냥

지나칠 수 있는 것들을 관찰하고 음미하고 남들이 하지
못한 생각을 발견하고 막연한 것들을 향해 용기를 내는
과정들이 아닌가. 결국 이 모든 것은 세상의 아름다움을 더
보려는 의지이자, 여생을 행복하게 보내겠다는 마음이기도
하다. 그리고 마침내 그런 마음이 넘치면 다른 이들과
나누고 싶어진다. 그런데 왜 나를 어둡고 습한 곳에 가두고
채찍질하고 학대해야 하나? 절박한 터널을 모른 척하지
말라는 스승님께 언제나 감사하지만 그 조언을
발판 삼아 나만의 스타일로 변형해 보고 싶다.

나만의 터널이 있지만, 내가 원할 때는 그곳에서 빠져나와
꽃밭에서 휴식을 취하고 행복을 느끼는 삶은 어떨까?
그 터널로 들어가야 얻을 수 있는 성과가 있다면 용기
내어 내 발로 들어가 봐야 할 것이다. 하지만 그곳에서
허우적대며 고통스러워하지 않고, 더 이상 버티기
어려울 땐 스스로 걸어 나와 하늘도 보고 꽃도 보고
사랑하는 이들도 보고 싶다.

어두운 터널과 꽃밭을 넘나들 수 있는 그런 삶.

영감의 수장고로 가는 길

학창 시절, 아버지는 내 방문을 열고 "예술가는 이렇게
바닥이 안 보여야 하는 거니?"라며 바닥에 무언가를
잔뜩 펼쳐 놓는 나를 늘 신기해하셨다. 나는 손도 자주
씻고 목욕도 매일 하고 부엌도 늘 청결하게 유지하려
애쓴다. 안 좋은 냄새도 싫어하고 더러운 것을 즐기지
않는다. 그러나 무언가를 겹쳐 놓거나 정리해 놓는 것은
좋아하지 않는다. 정리를 하더라도 제목이 보이거나
어떤 물건인지 알 수 있게 진열해 놓으려고 한다.
지저분한 성격도 아니고 그렇다고 깔끔하게 정리를
잘하는 사람도 아닌 셈이다. 애매하다.

어디선가, 아인슈타인의 방이 지저분했고 널브려 놓는 걸
좋아했기 때문에 창의적인 인물이 될 수 있었다는 글을
본 적이 있다. 물론 지저분한 것과 창의적인 것을
연관시키는 건 무리가 있지만, 자꾸 펼쳐 놓으려는 나의
심리를 합리화하기 위해 창의력에 관한 이야기를 끄집어
내지 않을 수 없다. 영감이란 꼬리에 꼬리를 무는 생각의
연속성에서 불현듯 튀어나오는 오아시스 같은 것이다.
멍하니 공상하고 상상하고 메모하고 자료들을 펼쳐 보다

다시 아까 메모해 둔 부분을 들여보다, 허공을 보다, 눈을
감고 생각하다, 일어나서 왔다 갔다 하다, 다시 아까 보던
자료들을 보고, 다른 자료를 펼쳐서 그 옆에 나란히 이어도
보고, 메모한 것을 다시 비교하고……. 이렇게 펼쳐진
생각들을 다시 깨끗하게 차곡차곡 접고 청소한 뒤 나갔다가
돌아와 무얼 할 수 있을까? 마치 기나긴 도보 여행 중에
갑자기 헬리콥터를 타고 집으로 돌아가 버리는 격이다.

풀리지 않는 생각들, 저 깊숙이 잠긴 채로 아른거리는
영감의 수장고를 열기 위해서는 그곳까지 직접 걸어
들어가야 한다.

자꾸 정리하라는 어른들의 말, 주변인의 말.
너무 신경 쓰지 않아도 된다. 함께 쓰는 공간이라면
배려 차원에서 정리정돈이 필요하겠지만. 그래서
책상 하나 놓인 작은 방일지라도 나만의 공간이 있어야
한다. 그곳에서는 영감의 수장고로 향하는 도보여행을
떠날 준비가 늘 되어 있어야 한다.

너무 그러지 말아요

아침밥을 11시에 먹고 저녁밥을 9시에 먹으면
안 되나요? 식사를 제때 안 하면 건강에 좋지 않다는
말은 하지 말아요. 내겐 오전 11시가 아침이고
밤 9시가 저녁식사 시간이니까요.

뜨거운 파스타 위에 차가운 수박을 얹으면 안 되나요?
그건 말도 안 되는 음식이라 말하지 말아요. 의외로
맛있는데 먹어 보지도 않고 아니라고 하지 말아요.
뜨거운 파스타와 차가운 수박, 어울릴 수도 있어요.

내 나이에 책가방은 어울리지 않는다고요? 책이랑
간식이랑 좋아하는 물건도 넣으려고 그래요. 우아한
코트에 꼭 클러치백을 들어야 하는 건 아니잖아요.
나는 책가방이 잘 어울려요. 그리고 너무 좋아요.
대신 엄청 멋진 책가방을 메고 다닐 거예요.

여행 준비를 꼭 해야 하나요? 오늘 예약하고 내일 그곳에
있을 거예요. 비행기 값도 비싸고 고양이도 부탁해야
하지만 내일 그곳에 있기 위해 오늘 부지런히 준비할
거예요. 그러니 미리 여행 준비를 하라고 하지 말아요.

만나면 명함을 꼭 주고받아야 하나요? 죄송해요.
명함이 없어요. 명함이 있어도 나중에 줄게요. 명함으로
어떻게 나를 다 설명해요? 제품 일련번호 같잖아요.
일단 대화를 먼저 하기로 해요.

읽지도 않는 책을 왜 자꾸 갖고 다니냐고 핀잔 주지 말아요.
혹시 읽을지도 몰라서 갖고 나왔어요. 아니, 그냥 옆에 두면
마음이 편안해져서 그래요. 책을 꼭 읽어야 갖고 다니나요?
그런 편견은 버려요.

지금 당장 결과가 나오지 않는다고 마음대로 짐작하지
말아요. 나는 나름대로 긴 계획이 있거든요. 어쩌면 당신이
생각하는 것보다 느릴 수는 있으나 그건 내 속도이니
너무 신경 쓰지 않아도 돼요. 게으르다고 아무것도 안 하고
있는 게 아니에요.

내가 남들처럼 출근하지 않는다고 너무 걱정하지 말아요.
나는 늘 출근 중이거든요. 1층에서 옷 갈아입고 2층으로
출근하면 어때요. 일하는 데 불편하지 않아요.

에이, 너무 그러지 말아요.
나름대로 잘 살고 있어요.

전용도로 벗어나기

새로운 것을 찾기 위해 촉을 세우는 이들은 아마
전용도로를 벗어나는 것에 이미 익숙해져 있을 것이다.
그림을 그리기 위해 음악을 듣고, 음악을 만들기 위해
그림을 보는 것. 요리를 만들기 위해 영화를 보거나 영화를
만들기 위해 춤을 추거나, 소설을 쓰기 위해 택시운전사가
되어 보는 것. 기획을 잘하기 위해 아들과 대화하거나
옷을 잘 만들기 위해 와인을 즐기는 것. 사진을 잘 찍기
위해 좋아하는 신발을 사는 것. 아름다운 연주를 하기 위해
반려견과 산책하는 것.

전용도로를 벗어나 풀숲을 헤치고 걸어가다 신발을
신은 채로 개울물에 발을 집어넣는 것까지도 가능하다.

그래도 된다.

전용도로에서 보지 못한 수많은 것을 볼 수 있으니까.

새벽 1시에 오이피클 담그기

맑게

놀기

핑크달콤하고

블루유쾌하게

반짝여야지

맑게 놀기

매일 놀던 물건의 위치를 바꿔 보기
수다 떨고 싶은 이에게
약속 없이 번개 제안하기
미친 척하고
해야 할 일 제쳐 보기
되게 할 일 없어 보일 만큼
기분 좋은 공상하기
내가 봐도 웃긴 내 사진
프로필에 걸어 놓기
해결도 안 되는 고민에게
"저리 꺼져 줄래?"
하고 살포시 외치기

그리고
음악에 맞추어
그루~~~~브!

생일빵

매년 생일마다 내가 가장 좋아하는 일을 한다. 성인이
되던 무렵부터 시작한 나만의 이벤트이자 프로젝트다.
생일에 누군가가 축하해 주길 바라거나 선물을 받는 건
불편하다. 물론 기쁘고 고맙지만 내가 태어난 것을
억지로 축하받고 부담 주는 것 같아서다. 그렇다고
태어난 기념일을 그냥 넘기기도 싫었다.

스무 살 생일이 되던 날, 학교 앞 꽃집에서 꽃다발을
사서 나에게 선물했다. 하루 종일 그 꽃다발을 품에
안고 돌아다녔다. 그 하루는 나 스스로에게 잘 태어났다,
토닥토닥, 힘든 일이 있어도 이왕 태어난 거 잘 살아 보자,
토닥토닥, 너는 충분히 이런 꽃을 받을 만해, 토닥토닥
하며 걸어 다녔다. 생일날 가장 많이 했던 일은 작업실에서
나만의 작업을 하는 이벤트였다. 그게 뭐 특별하냐고
묻겠지만 생일날 친구들과 만나서 파티하고 선물받고
한턱 쏘는 것보다 훨씬 가치 있고 행복한 이벤트였다.
그땐 누군가에게 연락이 와도 전화기를 모두 꺼 놓고
내가 가장 좋아하는 그 행위에만 집중했다. 가족들도
친구들도 모두 웬 청승이냐며 얼른 나와서 밥이라도

먹자고 했지만 그 유혹을 모두 떨치고 작업에 몰두했다. 가장 좋아하는 일을 선택하는 것이야말로 나를 위한 가장 큰 선물이었다. 한강 유람선 위에서 커다란 카메라를 들고 영상 작업 소스를 하루 종일 촬영하는 일을 일부러 내 생일과 맞추어 잡기도 했다. 한 번은 잡지에서 작가 인터뷰 요청이 왔는데 생일날로 인터뷰를 잡아 그날 하루는 작가로서 질의응답을 하며 보냈다. 몇 년 전부터는 생일 당일에 비행기를 타고 공중에 떠 있는다. 여행의 설렘은 장소에 도착하기 직전에 몰려 있기 때문에 내가 태어난 날을 설렘으로 가득 채워 기념하고 싶었다. 오랜 시간 좌석에 앉아 있는 게 갑갑하긴 하지만 하늘 높이 떠서 살아온 날들과 살아갈 날들을 상상하는 일은 멋진 이벤트가 되기에 충분하다.

시간이 지날수록 생일날 가족들과 만나는 횟수가
줄어든다. 바빠서 시간 내기도 어렵지만 부모님이 딸내미
온다고 생일상 차리고 부담 가지실까 봐 안 가려는
마음도 있다. 그래서 생각해 낸 새로운 이벤트가 생일날
부모님께 감사의 선물을 드리는 것이다. 꼭 부모님이
아니어도, 생일 선물을 받는 대신 거꾸로 고마운
사람들에게 감사의 선물을 주는 프로젝트를 시작했다.
사람들이 더 미안해하는 것 아니냐고?

모든 행동과 선택의 기준은 남이 아닌 나 자신이다.
내가 태어나 지금까지 잘 살 수 있는 것은 고마운 사람들
덕분이라고 나는 생각한다. 그러니 그들에게 고마움을
전하는 생일 이벤트는 꽤 멋진 방법이다.

무지개가 뭐라 그래?

무지개를 만나면 편지를
꼭 전해 줘야 해

무지개 지도를 그려 볼래

너 무지개랑 친해?

무지개를 불러 봐
놀자

설레는 날 늘리기

1년 365일 중 가장 신나고 설레는 날들은 과연 얼마나
될까? 울렁거리는 마음으로 기다렸는데 순식간에 지나가
버린 그런 날들은? 누구에게나 그런 아쉬운 날들이
있을 것 같다. 나에겐 크리스마스가 그렇다. 예수님이
태어나신 날이기에 성탄절이라 불리지만 전 세계에서
겨울 축제 중 하나로 즐기는 그날, 크리스마스. 춥고 삭막한
겨울의 크리스마스는 경건하면서도 설렘 넘치는 날이다.
산타클로스 할아버지가 양말 속에 선물을 두고 간다는 걸
믿고 싶었던 적이 누구에게나 있었을 것이다. 거짓말이
아니기를 간절히 바랐던 만큼, 미지의 세계 속에 사는
얼굴도 본 적 없는 산타클로스가 우리 집까지 와서 양말
속에 선물을 넣고 간다는 이야기는 설렘 그 자체였다.
크리스마스에는 가족과 친구들에게 줄 카드를 손수
만들고 가짜 나무를 사서 반짝이 장식을 건다. 촛불 켜진
케이크와 캐롤송이 흘러나오는 거리는 분위기를 돋운다.
언제부터였을까? 어른이 되었기 때문인지, 분위기가 달라진
건지 예전만큼 성탄절을 즐기거나 기다리지 않는 느낌이
든다. 너무 짧아서 아쉬운 날을 좀 더 길게 느끼고 싶어
성탄 트리를 늦가을부터 준비해 보았다. 완벽한

성탄 트리는 아니었지만, 그 옛날 문방구에서 팔던 반짝이 장식을 엄마와 함께 사와 매달던 날들이 더 이상 갈증나는 추억이 아니길 바라며.

바쁜 일상 중 틈틈이 시간을 내서 트리에 장식할 것들을 구입하거나 만들었다. 하루에 한 시간 정도라도 캐롤송을 틀어 놓고 성탄 장식을 만지작거리며 트리를 꾸몄다. 이런다고 돈이 나오나 밥이 나오나. 물론 아무것도 나오지 않는다. 오히려 시간과 돈이 들어가는 일이지만, 어릴 적 어떤 설명 하나 없이 사라졌던 산타클로스에 대한 아쉬움과, 어른이 되어 성탄절을 기다리는 것에 죄책감을 느꼈던 날들을 보상받기라도 하듯 그저 다른 이들 눈치 안 보고 설레는 날의 길이를 내 마음대로 늘렸다.

내가 만든 성탄 트리는 3개월 이상을 거실 가운데서 빛나 주었다. 돈이 나오고 밥이 나오지 않아도 좋다. 낭만이란 밥 이상으로 중요한 것이고, 추억과 낭만을 지속적으로 섭취해야 영감의 세포는 유지될 수 있으므로.

놀이 종합장 하나

'요일'의 멍을 지켜 주세요.

'달'의 멍을 지켜 주세요.

너무 완벽하게
제대로 하려니까
시작조차 못하는 거야

소중하다 해도
그것을 매일 곁에 두지 못한다면

온전히 자기 것이
아닌 것처럼

영감의 바다에서 헤엄치기

부모님에게서 독립하여 혼자 살아가면서 모든 생활을
스스로 꾸려야 한다는 부담도 있었다. 하지만 모든
것을 내 마음대로 선택할 수 있다는 기쁨도 컸다. 물건을
어디에 놓을지, 어떤 것을 구입할지, 언제 일어날지,
언제 잠을 잘지, 무엇을 먹을지…… 하나부터 열까지
나의 선택과 책임으로 이루어진 하루를 사는 일. 부모님과
살 땐 눈치 보이던 것들도 혼자 살면서 과감하고 자유롭게
실천하기도 했다.

제일 먼저 유기동물을 임시 보호하는 봉사를 했다.
죽음이 임박한 유기동물들을 보호하며 입양자를 알아보는
경험들은 내가 머무는 장소에 대한 책임감과 더불어
고마움을 갖게 했다. 그다음으로 평소에 좋아하던 인형을
모으기 시작했다. 그러다 보니 전용 진열장까지 구입하고
말았다. 나는 박스를 모두 개봉하여 만질 수 있게 진열했다.
이유는 간단하다. 갖고 놀지 못하는 장난감은 아무 소용
없으므로. 인형놀이를 하는 동안에는 아무 말도 하지
않는다. 인형의 머리를 다듬고, 인형에게 옷을 입히고
구두를 신긴다. 다음 날엔 다른 인형의 의상을 손보거나

새로운 액세서리를 걸쳐 놓기도 한다. 만지지 않는 날도
많다. 그냥 스치듯 보며 예쁘다고 감탄하거나 그 자리에
그대로 놓아 두는 것만으로 만족감을 느낀다.

예쁜 술잔을 모으거나 식물과 고양이를 키우기도 했다.
어릴 적 국자를 태워 먹어서 혼이 나던 달고나 만들기도
지금은 자유롭게 할 수 있다. 부모님과 살 땐 쓸데없는
물건이었던 것들도 지금은 많다.

어떤 이는 눈치 주는 어른 없이 혼자 살면서도 눈치를 본다.
갖고 싶은 것을 구입할 땐 죄책감을 느끼고, 하고 싶은
것을 할 땐 그냥 미안해한다. 누군가가 정해 놓은 정상적인
기준으로 잠을 자고, 일어나고, 일을 하고, 휴식을 취하고,
저축을 하고, 소비를 한다. 연애도 어른들에게 욕 먹지 않을
만한 사람을 만나고, 그러면서 스트레스를 받기도 한다.

나만의 공간에서 자유로운 선택을 할 수 있는데도
왜 맑게 놀지 못할까? 어린아이처럼 순수하게 맑게 노는
것이야말로 영감의 바다에서 헤엄치고 물장구치는 일인데.

예술은

삽질의 연속일지언정

그로 인해

즐겁고

남들도 그 기분에

초대하는 것

놀이 종합장 둘

가로

1 만나면 일곱 색 표정을 보이는 친구

2 설탕과 국자가 만나면?

3 기분이 하늘을 찌를 때 하는 말

4 도토리를 다른 말로 (이런 건 맞춰 보라고)

5 불금 다음 날은? (이것도 맞춰 보라고)

6 고양이와 사는 사람의 직위

7 잘 보낼 때 하는 말

세로

1 무아의 경지를 뜻하는 사자성어

2 절구 치는 동물이 사는 곳과 그 동물의 이름은?

3 너는 너일 뿐, 그리고 난?

4 셰프를 우리말로 하면?

5 왜 안 버리냐고 물으면 이런 사람이라고 답하자

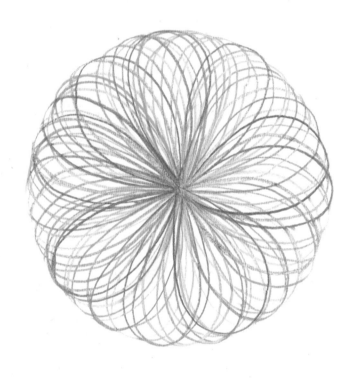

저기요

당신의 비눗방울 속에서

노랫소리가 들려요

듣기 좋네요

꿈속에서는 가끔 진실을 말해 준다

그러고 보면
현실을 산다는 건 연극에 가깝다

쓸데없기

꿈꾸지 않은

다른 백 가지의 일을 하는 것보다

'쓸데없는 꿈'이란 소리 들으며

딱 한 가지의 꿈꾸는 일을

하는 것이 더 쉬울지도

제발 쓸데없자

어릴 적 바닷가에서 소라나 돌멩이를 주머니에 가득 담아
내 방에 진열했던 기억. 반짝이 풀을 짜서 X-MAS 글자를
쓰고 사인펜으로 루돌프를 그려 만든 성탄 카드. 돌멩이에
의미를 부여하면서 하루 종일 친구에게 줄 카드를 만들던
정성이 언제부터인지 쓸데없는 일들로 바뀐 지 오래다.
복잡한 현대인의 심정을 달래 줄 만한 비법이라며, 갖지
말고 사지 말고 단순하게 지내자는 이야기들이 쏟아진다.
어차피 필요하지 않은 것들은 애초부터 만들지 말라는
조언들도 많다. 즉 쓸데없는 것들을 완벽하게 골라 내자는
것. 물건도, 사람도, 생활도, 그리고 나 자신도.

나는 타고난 수집가다. 무엇이든 섣불리 버리지 않는다.
언젠가는 내 곁에 남아 기억들을 끄집어내 주고
과거의 나를 관찰해 볼 수 있게 도와줄 거란 생각에
지금은 아무것도 아닌, 무용지물이 되어 버린 물건에조차
의미를 부여하며 내 주변 어딘가에 자리를 마련해
주려 한다. 쓸데없이 의미 부여하지 말란 말. 한편으론

세상은 호락호락하지 않으니 착각하지 말고 정신 차리며
살아가라는 말처럼 들리기도 한다. 하지만 쓸데없이
의미를 부여했기에 어느 순간 빛이 나고, 가치를 담은 채로
오랜 세월 지켜 나갈 수 있는 것이기도 하다.

'쓸데없기'의 반대말은 '효율적이기'일까? 시간 낭비,
에너지 낭비 없이 어느 각도로 봐도 실용적이고 이득이
될 만한 것들만 남겨 두어야 하는 걸까? 그렇다면 효율적인
것은 어떻게 구분할 수 있을까? 지금은 효율적이지만
나중에도 그럴까? 남겨 두어야 하는 것은 그 누구의
잣대도 필요없다. 나 스스로 느낄 수 있고 원하면 그만이다.
이 세상이 정해 놓은 '쓸데없기'에 더욱 주목해야 한다.
쓸데없음에서 나의 본질을 찾을 수 있다. 남들이 아닌
내가 좋아서 선택한 것들이 그들에게 쓸데없어 보이는 건
어찌 보면 당연하니까.

그러니 제발 쓸데없자.

뉴욕과 단팥빵

뉴욕을 여행하던 중 지인에게 연락이 왔다.
'단팥빵'을 그려 달라는 엉뚱한 제안.

얼마든지 거절할 수 있었지만
문득 뉴욕과 단팥빵의 조합이 궁금했다.

나는 아메리카노를 마시며
뉴욕시티를 바라보며
구겐하임 미술관을 돌면서

단팥빵을
심오하게 그렸다.

자급자족

열매가 삼십여 개 달려 있는 황금낭(귤) 나무를 집 안에서
키우기 시작했다. 150센티미터 정도 되는 나무에
녹색 귤이 대롱대롱 가짜처럼 매달려 있는 모습을 곰곰이
바라보곤 한다. 먹으려고 산 것이 아니라 관상용으로
구입했지만 이 녀석은 계절이 바뀌면서 점점 덩치도
커지고 선명한 귤색으로 변해 갔다. 적어도 7개월 이상을
같은 자리에서 시시각각 성숙해 가는 열매들을 마트에서
파는 귤과 같은 형상이라는 이유만으로 먹으려 하다니.
'먹음직스러운'이라는 말보다는 '멋있는 귤'이 더 맞는
말은 아닐까. 매일 눈을 마주치고 물을 주며 잘 있었냐고
만져 주던 열매들을 가차 없이 가지에서 꺾은 뒤 껍질을
까고 샐러드 속에 투척하여 올리브오일에 버무리는 행위가
너무 야만적으로 느껴졌다. 그래서 떠오른 생각.

나는 귤나무 전체를 폴라로이드 사진으로 촬영하여 짧은
편지와 함께 고마운 이들에게 선물했다. 물론 마트에서 파는
것보다 맛이 덜할 수도 있고 크기도 작지만 7개월간 눈을
마주친 내 일부를 누군가에게 보내는 것이라 그 가치는
무엇보다 컸다. 의미를 담는다는 것. 별 볼 일 없고 흔한

것이라도 시간을 두고 천천히 바라보며 자꾸 생각하면
굴러다니는 돌도 어느 순간 다이아몬드처럼 귀중한 것이
되어 있기도 한 것.

작은 도토리 이야기도 하나. 우리 동네 긴 도로변에는
상수리나무가 늘어서 있다. 떨어진 도토리는 청소되거나
차에 밟혀 도로를 어지럽히곤 한다. 깊은 산속 산짐승들의
먹이가 아니니 산책하다가 하나둘 주워 모으기 시작했다.
가을 내내 3개월이 넘도록 모으니 집 안에는 도토리가
제법 굴러다녔다. 문득 도토리묵은 어떻게 만드는
걸까 호기심이 생겨 직접 만들어 보기로 했다. 세상에!
도토리묵이 이렇게 손이 많이 가는 줄은 상상도 못했다.
틈틈이 시간을 내어 말리고 까고 갈고 걸러 내고 다시
말리고 걸러 내고 빻고……. 족히 2개월 이상의 시간이
지나고 나서야 먹을 수 있는 묵이 완성되었다.

10월에 도토리와 만나 1월에 도토리묵이 되기까지
도토리와 나는 참 많은 대화를 나누었다. 다람쥐가
떫은 도토리를 생으로 먹을 수 있는 이유가 궁금하기도
했고, 도토리 안의 알갱이가 탄수화물이어서 산짐승들이
겨울을 나기에 알맞은 식량이라는 사실을 알게 되었으며,
독소를 제거해 주는 탄닌 때문에 떫은 맛이 난다는 것도
배웠고, 인간이 어쩌다가 이렇게 손이 많이 가는 열매를
음식으로 만들어 먹으려 했을까 궁금하기도 했다.
의미를 담는다는 것, 그 속에 이야기와 시간이 있고
내 삶의 일부가 되어 숨 쉬는 그 무엇이 된다는 것,
돈으로는 값을 매길 수 없는 귀중한 추억덩어리들.
자급자족은 내 몸에 생명이 되는 것들이 결코 가볍게
만들어지지 않음을 알게 되는 일이고, 그와 관련한
수많은 것들을 생각해 보는 일이다. 왜 태어났고 어떻게
살아가야 할지 어렴풋이 알게 되는 일종의 삶에 대한
힌트이기도 하다. 쓸데없어 보일수록 더욱 큰 가치가
있을지 모른다는 기대감마저 생기는 그런 경험이
어쩌면 자급자족일지도.

쉼

이젠 '효율적이다'라는 말을
달리 써 봐야 하지 않을까.

과연 무엇이 효율적일까?
'쓸데없는 짓' '낭비'가 때론
날 쉬게 하는 걸.

초대하려는 마음

어릴 적 사진 몇 장. 무궁화나 채송화 같은 식물이
어우러진 담장 너머로 친구들과 나는 골목골목을 다니며
술래잡기를 하거나, 열린 대문을 이 집 저 집 뛰어다니거나,
이웃집 아주머니가 차려 주신 간식을 먹기도 한다. 대문
앞에는 화분이 꼭 놓여 있었는데 꽃이 알록달록 피면
꽃잎을 따서 소꿉놀이를 하거나 들여다보기도 했다.
언제부터였을까, 아파트가 들어서면서 문과 문 사이에
복도만 뻗어 있고 문밖에 개인 물품(그게 화분일지라도)을
두는 것도 불안해지기 시작한 때가? 옆집에 누가 사는지
몰라도 되거나 알 필요가 없어졌고, 쾌적하고 안전하다는
이유로 이웃과 단절된 아파트를 선호하는 경우가
많아지면서부터일까?

몇 년 전 단독주택 형태의 집으로 이사한 뒤 내 삶은
많이 변해 갔다. 새소리를 더욱 가깝게 듣고, 길고양이와
눈인사를 하고, 풀 냄새를 진하게 맡을 수 있었다. 무엇보다,
문밖에 물건을 두어도 불안하지 않았다. 문 앞에 화분을
놓고 의자를 놓고 자전거를 놓는다. 처음엔 현관문 밖을
텅 비워 둔 채 문을 꽁꽁 걸어 잠그고 좀처럼 밖으로
나오지 않았다. 아파트와 오피스텔에서 살던 방식 그대로.
그러던 어느 날 집 앞을 걷다가 이웃집의 작은 정원을
보았다. 아기자기하게 꾸민 정원에는 여러 꽃과 식물,
화분, 바람개비, 의자, 전등이 오밀조밀 놓여 있었다.
누가 가져가면 어쩌려고? 어차피 집 안에선 잘 보이지도
않는데 왜 군이 바깥까지 신경 쓸까? 의아했다. 그 정원에
놓인 것들은 행인들 눈에 더 잘 띄는 위치에 놓여 있었다.
낯선 이들을 위해 정원을 가꾼 셈이다. 자신의 거실에
장식하면 더 예쁘고 편할 텐데 현관문을 닫으면 보이지도
않을 길목에 성탄절 트리를 두는 이웃도 있었다.

유럽 어느 작은 마을의 공사 중인 길목을 지나다가
시멘트를 가득 담은 레미콘 트럭에 피아노 치는 손가락이
크게 그려진 걸 본 적이 있다. 시멘트가 굳지 않게
하려고 레미콘 몸채가 돌아가고 있었는데, 그 덕분에
피아노 건반이 그려진 그림은 멀리서 보면 마치 연주하는
것처럼 보였다. 공사만 하면 될 텐데 트럭에 그림까지
그려서 지나가는 사람들을 미소 짓게 해 주는 마음.
'공사 중이라 죄송합니다'라는 팻말을 세워 놓는 것보다
훨씬 위트 있고 즐거운 방식이 아닌가.

그건 어떤 마음일까 생각해 본다. 역사, 문화, 국력,
인종이 달라서일까? 그보다는 '초대하려는 마음'이 아닐까.
길을 오가는 사람들이 볼 수 있게 집 앞에 놓아 둔
꽃 화분, 공사장의 풍경조차 얼굴 찡그리게 하지 않으려는
피아노 치는 그림 모두 어쩌면 남에게 자랑하고 싶어서가
아니라 이 좋은 기분에 누군가를 초대하려는 마음일지도.
그런 마음으로 정원을 꾸미고, 담벼락에 멋진 무늬를
그려 넣고, 듣기 좋은 음악을 만들고, 가슴 시린 영화를
만들고, 아름다운 그림을 그리는 걸지도.

콩 까기

가끔은 텅 빈 머리로 반복되는 일을 하는 게 좋을 때도
있다. 그 어떤 고민도 생각도 없는 채로 고양이의 화장실을
치우거나 빨래를 개거나 종이학을 접거나 나물을 다듬는
일들. 왜 시골에 계신 할머니가 말린 콩을 종일 까고
계셨는지 어렴풋이 알 것 같다. 잠시 서울에 올라와 계셨던
할머니는 시골로 다시 내려가고 싶어 하셨고 그곳에서
콩을 까는 게 더 좋다고 하셨다.

단순노동이 주는 힘이 있다. 시두 때도 없이 복잡한
생각들로 머리에 열이 날 때, 하나의 생각이 끝나면 그다음
생각이 이어서 밀려 들어올 때에는 좋은 생각이 나지 않는
법이니까. 나는 하루에 한 번 30분씩이라도 단순노동을
한다. 어떤 의미도, 이득도 없는 반복 행위로 뇌를 잠시
놓아 준다. 아무것도 하지 않는 것이 초조하고 익숙하지
않은 이들은 이 방법을 실천해 보면 어떨까.

일상의 콩 까기.

그깟 칼 하나 가지고

브뤼셀의 어느 가게에 양복을 멀끔하게 차려입은
한 노인. 그는 50년 이상 '칼'만 만들어서 판매해
왔다고 했다. 그깟 '칼' 하나 가지고 50년 이상 한 자리를
지키다니. 금은보화를 보여 주듯 소중하게 하나씩 꺼내
설명한다. 그깟 칼 하나 가지고 자부심이 대단하다.
나는 그 가게를 대표하는 칼집과 칼을 세트로 구매했다.
그깟 칼 하나를 이토록 정성을 다해 보여 주니
이 칼만은 꼭 구입해야 한다며.

그깟 사탕 하나 가지고

스톡홀름 가게에서, 작업복을 입고 장갑을 끼고
심호흡을 하고 오랜 시간을 보태 그깟 사탕 하나를
만든다. 상점 앞에는 다양한 색의 사탕이 사람들의 눈을
사로잡는다. 아무리 그래도 그깟 사탕 하나 가지고
저렇게나 공을 들이다니.

나는 그 사탕가게로 들어가서 그깟 사탕 하나 공 들여
만드는 것을 구경하고 봉지 하나 가득 사탕을 담는다.

쓸데없이 공들인 그 사탕가게 사탕은
꼭 먹어 봐야 한다며.

그깟 의자 하나 가지고

코펜하겐 어느 상점에서, 그깟 의자 하나 가지고
심층분석을 하며 전시를 한다. 사람의 뼈를 해부하여
나열하듯 그깟 의자의 구성 뼈대를 분해하여 생명이 있는
것처럼 보여 준다. 그깟 의자 하나가 의자가 아니라
예술 작품으로 보이기 시작한다. 살아 있는 생명체로
보이기 시작한다. 그깟 의자 하나가.

될 것 같은

쓸모 있는 것을 꿈꾸는 건 꿈이 아니다

과연 가능할까 하고 궁금한 것이 꿈이다

그것이 실현될 무한상상을 하며

설렘으로 가득 차서 두근대는 것

그것이 진실로 꿈을 품는 것

시
작

전
에

자신감이 사라진 순간

영감도 사라져 버린다

주춤하는 순간

시간은 저만치 달아나 있다

거참 희한하지

감정 몰입

배우들은 연기를 위해 감정에 몰입한다. 분노하거나 울거나
깔깔대며 웃거나. 감정을 가짜로 연기하면 티가 나서
발연기라며 욕을 먹기도 한다. 그러니 배우는 감정 소모가
무척 심하리라. 아마 작품 하나가 끝나면 정신 회복을 위해
충분한 휴식을 취해야 할 것이다. 감성이 묻어나는
모든 예술 작품 또한 창작할 때 감정에 몰입해야 한다.

슬픔을 의도한 글을 쓰거나 그림을 그릴 때 아무런
슬픔 없이 슬픈 느낌만으로 창작에 대한 의지를 갖는다면
그것이야말로 발글이고 발그림이 될 것이고, 귀여운 그림을
그리는 데 귀여운 형상만 생각하면 귀여운 느낌을 유도하지
못할 수도 있다. '귀여운'이라는 뜻과 관련된 모든 감각을
다 떠올려 보아야 한다. 달콤한 막대사탕, 발그레한 볼,
화사한 원색, 웃을 때 보이는 앞니, 총총거리는 발걸음…….
귀여운 사람을 그리기 전에 귀여운 느낌의 요소들을 먼저
둘러보는 거다. 냉소적인 느낌을 주려면 냉소적인 표정,
쌀쌀맞은 말투, 정적 속의 바람, 웃음기 없음, 차가운 미소,
형식적인 악수, 깊지 않은 시선, 회색빛 공기, 무용지물이

되어 버린 꽃다발, 클라이맥스가 없는 무미건조한 음악을
떠올려야 한다.

원하는 감정과 느낌을 찾기 위해 감정에 몰입하는
다양한 방법 중 가장 빠른 것 하나가 그런 감성의 음악을
듣는 거다. 영감의 바다로 들어가려면 음악을 통해 감정
몰입부터 하는 게 좋다. 자신만의 공간이 있다면 그 음악을
크게 틀어 놓고 충분히 젖어 들다 보면 어느 순간
어떤 장면이 두둥실 허공에 떠오르기 시작한다.

감정에 몰입하는 또 하나의 강렬한 방법은 원하는 느낌을
가지고 있는 사람을 만나는 것이다. 어떤 사람은 만날
때마다 우울해지지만 그런 이들조차 내 작업에 영향을 주는
좋은 영감이다.

무엇보다 감정에 몰입한 뒤 일상으로 다시 건강하게
돌아올 수 있는 융통성을 갖는 것이 중요하다.

혈액순환

그 세상으로 들어가야 할 때가 있다. 남들에게 휘둘리고
복잡한 일들로 정신없고 생각이 튕겨 나가는 상황에서는
그 어떤 영감도 얻을 수 없다. 아니, 좋은 아이디어가
내 주변을 맴돌지 않는다. 결코.

그 세상으로 들어가기 위해 누구는 술을 마시고,
누군가는 음악을 들으며, 다른 누군가는 조용한 곳에
혼자 있어 보기도 한다. 어떤 이는 낚시터가 평소보다
밀도 있는 생각을 할 수 있는 곳이라 말하고, 어떤 이는
담배를 피울 때마다 영감이 떠오른다고 말한다.
나 역시 음악이나 적막 속에서 몰입하지만 그것만으로는
부족하다. 가끔은 몰입하는 시늉만 낼 뿐 생각은
여전히 튕겨 나갈 때도 있다.

더 골몰해 보았다. 단지 감성과 몰입의 문제가 아니라
다른 방법을 찾아내서 내가 원할 때 빠르게 그 세상으로
들어갈 수는 없을까? 과학적 측면에서 신체 구조를
바라보니, 생각은 '뇌'에서 가장 활발하게 진행된다.
그러니 뇌에 피가 공급되어야 뇌가 활성화되면서

고여 있는 생각들도 팽팽 돌 것이다. 뇌에 피를 공급하려면
혈액순환이 잘 되어야 한다. 혈액순환이 잘 되려면 어떻게
해야 할까? 알콜도 도움을 준다. 하지만 과하게 공급하면
이성이 마비되면서 판단력이 흐려지고 또렷함은 사라진다.
그래서 술의 힘을 빌릴 땐 연습이 필요하다.

혈액순환을 돕는 가장 흔한 방법은 걷기다. 고대
철학자들은 매일 산책하며 생각을 했고 빠르게 고민을
풀어 낼 때 자신의 방을 왔다 갔다 서성였다지. 다리를
움직이면 혈액이 중력을 거슬러 뇌까지 도달한다.
나는 샤워할 때 일주일 치 아이디어를 얻는 편인데,
따뜻한 샤워기로 온몸을 마사지하면서 풀리지 않았던
문제들을 집중해서 생각한다. 그럼 거의 해결되곤 한다.
따뜻한 물은 근육을 이완시키면서 혈액을 뇌까지
풍부하게 순환시킨다. 비현실적인 그 세상으로 들어가기
위해 현실적인 나의 신체 조건에 집중해야 한다.
모른 척하지 말고.

그곳의 풍경

터덕터덕 나의 장소로 걸어가는 길. 특별할 것도 없는
어제와 같은 오늘의 발걸음이지만 나만의 장소로 걷는
발걸음은 무겁지 않다. 문을 열고 불을 켜고 닫힌
블라인드를 여는 일은 수백 번 했을 테지만, 매번 반복되는
그 일들이 나를 포근하게 감싼다. 고요함. 가끔 들려오는
주변의 소리. 잠시 눈을 감고 깊게 숨을 들이쉬어 보면
쌉싸름한 종이 냄새, 캔버스 냄새, 타다 만 향초의 옅은
내음이 쾌쾌한 먼지와 섞여 아로마처럼 폐를 간지럽힌다.
창밖의 하늘은 어디쯤에 있는지, 내 공간은 여전히
잘 있는지 잠시 한 바퀴 둘러본 뒤 오늘과 어울리는 음악
한 곡을 선곡한다. 너저분한 종이와 지우개 가루를 쓸어
내다가 눈에 들어오는 책 한 권을 집어든다. 분명히 어제도
놓여 있던 책인데 오늘은 색다르게 느껴진다. 마음에 드는
구절에 밑줄을 치는 것도 잊지 않는다. 너무 뜨겁지 않게
차 한 잔을 내리며 분주히 움직이던 손길을 멈추고 오롯이
앉아 차 한 잔에 음악을 듣는다. 문득 어떤 구절을 쓰고
싶다는 생각이 밀려오면 작업 노트를 재빨리 펼쳐 손에
잡히는 아무 연필이나 들고 이런저런 이야기를 주저리
써 내려간다.

컴퓨터를 켜서 이메일을 확인하고 싶지만 그 대신
책꽂이에 꽂힌 시집 한 권을 꺼내 아무 곳이나 펼치고
딱 한 편의 시를 읽고, 또 읽고, 다시 읽고…… 생각하고
덮는다. 대략 서너 곡을 지나 다섯 번째 곡으로 접어들
무렵 분위기를 바꾸기 위해 다시 선곡한다. 한참을 멍하니
하늘을 바라보다가 노래를 따라 부른다. 그리고 그제야
빈 캔버스를 쳐다본다.

나의 방, 나의 장소가 주는 기운은 무엇일까. 어떤
냄새가 있고, 어떤 풍경이 있을까. 매일 열고 닫는
문고리도 내 장소의 문고리다. 사랑스럽고 아껴 주고
싶은 매력적인 나만의 장소. 있는가? 나의 장소,
내 작업실은 그림을 그리는 장소가 아닌 영감을
모으는 장소다. 영감이 찰랑거릴 때쯤 내 그림, 내 글,
내 생각을 남겨 볼 수 있으니.

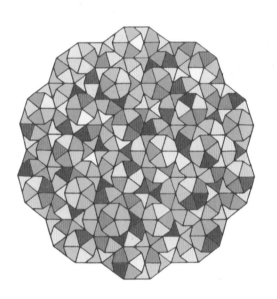

소화제

내 생활 속에 강의를 꼭 넣는 이유가 있다. 내가 나에게
말하기 위해서다. 그 세상으로 들어가기 위해 강의를
활용하려면 강의를 많이 잡으면 안 된다. 생계 때문에
강의를 해야 하는 것이 아니라면 말이다. 생각의 연속성을
위해 적어도 3일 이상의 연속된 공백을 만들어 놓아야
한다. 따라서 강의를 활용하려면 주 1회 내지 2회 미만이
가장 적당하다. 한달에 1-2회 정도도 나쁘지 않다.
강의란 나의 경험을 분석하여 체계적으로 이야기해 주는
과정이다. 거꾸로 본다면 체계적으로 공부하여 그 능력을
갖게 된 게 아니란 뜻이다. 따라서 강의를 듣고 완벽하게
이해할 수는 없다. 누군가의 강의를 듣는 건 참고이고
자극받는 수단일 뿐.

강의를 하다 보면 쉽게 이해할 수 있도록 설명하거나
예시를 들 수밖에 없다. 그 과정에서 내가 어쩌다 이걸
하게 되었고, 어떻게 여기까지 오게 되었는지 되짚어 보는
기회가 생긴다. 하지만 단순히 이런 이유 때문에 강의를
활용하는 건 아니다. 강의하는 도중에 내가 한 말에
깜짝깜짝 놀라서다. 마치 누군가가 나에게 얘기해 주는
것 같은 경험을 자주 한다. 그럴 때마다 나 역시 내가
한 말을 메모해 두거나 강의를 녹화하기도 한다. 나중에
다시 보면 내가 저런 말을 했나 싶기도 하고 내가 한 말에
다시 자극받기도 한다.

강의 말고 이런 경험을 할 수 있는 방법이 또 하나 있다.
내 이야기를 잘 들어주는 이와 대화하는 것이다. 연인이나
가족, 친한 지인도 좋다. 나는 1년 계획을 세울 때
잘 들어주는 이에게 내 이야기를 하며 동시에 계획을
세운다. 이미 세워 놓은 계획을 말하는 것이 아니라 대략의
틀만 잡고 구체적인 계획은 이야기하며 보완해 나간다.
신기하게도 혼자 생각하는 것보다는 훨씬 구체적이고
생각지도 못한 생각들이 많이 튀어나온다. 상대는

내 이야기를 듣고 소감을 말해 주기도 하고 추임새
넣듯 맞장구를 치며 호응하기도 한다. 느리게 고여 있던
뭉텅이 생각들이 두루마리 화장지 풀리듯 술술 펼쳐지는
순간들이다. 어쩌면 말하는 것을 별로 좋아하지 않는
사람들에겐 이런 방법이 별 효과가 없을지 모른다.
그런데 따지고 보면 브레인스토밍도 뇌의 활성화다.

누군가에게 말하고 그들을 설득하는 것은 마치 소화제처럼,
느려진 소화 기능을 촉진시켜 주는 장치이기도 하다.
영감이 넘치는 그 세상으로 들어가기 위해 소화제를
늘 구비해 두는 것은 어떨까.

생각의 연속성

멀리 뛸 때에도 도움닫기가 필요하다. 크로키를 할 때에도
허공에서부터 선을 그어야 그 속도감으로 역동적인 선을
긋는다. 생각도 그렇다. 생각의 연속성이 없으면 멋진 생각,
밀도 높은 생각을 할 수 없다. 창작이 직업인 사람들은
붓질을 하거나 곡을 쓰는 행위 전에 고여 있는 생각이
있어야 한다. 어느 정도 고인 생각이 찰랑거리면 그때가
본 행위로 들어가도 되는 순간이다. 빗물을 받으려면
양동이를 물이 떨어지는 자리에 그대로 두어야 한다.
양동이를 발로 차면 담겨 있던 빗물은 밖으로 튕겨 나가고
한 방울씩 떨어지는 빗물도 받기 어렵다. 그냥 그 자리에
그대로 내버려 두어야 한다. 몸이 작업실에 있다고 해서
작업할 수 있는 것도 아니다. 적어도 몇 시간은, 아니
며칠은 작업과 관련된 생각으로 온 마음이 유지되어 있어야
한다. 그렇지 않으면 몸만 작업실에 있는 것이고 생각하는
척만 할 뿐이다. 직장인이 퇴근한 뒤 영감을 얻기란 하늘의
별 따기다. 무언가 생각하고 아이디어를 풀어 내는 것
또한 어렵다. 자기 전까지 세 시간이 주어졌어도 온전히
그 세상으로 들어가기는 어렵다. 잠을 잔 뒤 출근하면
또 다시 전혀 다른 세상으로 들어갔다 나오기 때문이다.

그럼 주말은 어떤가. 5일간 다른 생각을 하다가 주말에
비로소 영감을 얻으려 한다면? 먹고, 씻고, 청소하는
등의 일상조차 안정적으로 주어진 시간은 아니다. 조금만
머뭇거리다 그 세상으로 들어가려 하면 주말은 벌써
끝나 가고 있을지 모른다.

자신의 콘텐츠를 만들거나 창작을 직업으로 하는
이들이 일주일 중 절반 이상을 다른 세상에 속해 있다면
생각의 연속성은 쉽게 생길 수 없다. 만일 단 3일만
연속성이 주어진다면 징검다리를 피하고 3일을 연장선상에
놓는 게 좋다.

창작이 직업인 사람들도 가정을 이루고 집안의 대소사를
신경 쓰다 보면 생각의 연속성에 방해를 받기 시작한다.
그럼에도 그들이 여전히 창작의 날개를 펼치고 있다면
생각의 연속성을 유지하는 나름의 방법을 모색해 왔기
때문이리라.

고민을 고민으로 만들지 않는다

고민은 시간 낭비이며
삶의 아름답고 소중한 영감들을
갉아먹는다

고민은 최대한 짧게 하되
확보한 소중한 시간들은
기운찬 영감들로 채워 나간다

외
계
인

되
기

창작할 때 최악은
의견을 수렴하는 것

그것은
영감과 에너지를
무시하는 일

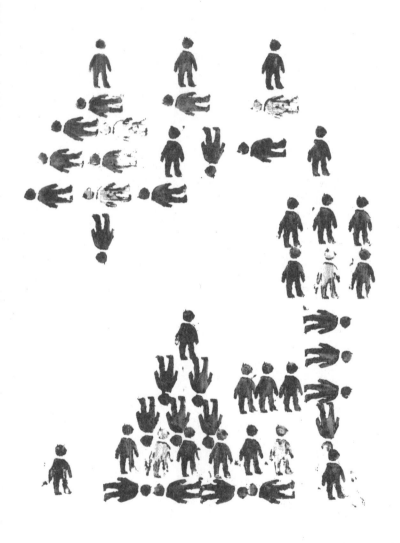

인생 공식

학창 시절, 수학은 시험 점수를 모두 깎아 먹는 과목이었다.
공식이 쉬웠던 중학생 때는 100점을 맞은 적도 많지만
고등학생 때부턴 수학을 파고들 생각을 버렸다. 뭐랄까,
이렇게 해 봤자 제대로 하고 있는 것 같지도 않은데
그냥 관두고 차라리 이 시간에 다른 공부를 하자는 심정.
졸업 후 약 10년이 지났을 무렵, 이 세상에 숨겨진 숫자의
비밀들을 이야기하는 책을 우연히 접한 뒤, 수학이 한 가지
공식으로만 답이 나오는 건 아니라는 사실을 알게 되었다.
누군가가 만든 공식에 대입하여 빠르게 답을 내는
유년 시절의 수학 문제와 달리, 간단한 수학 문제도 마음만
먹으면 한 시간 이상 생각해 볼 수 있다는 점이 흥미로웠다.
순간 억울한 마음마저 들었다. 이렇게 매력적인 수수께끼를
왜 누군가가 만들어 놓은 문으로만 통과하게 했을까?
수수께끼를 찾기 위해 내 나름대로 이쪽 길로도 가 보고
저쪽 길로도 가 볼 수 있는데.

아득한 저 멀리에 있을 무언가를 찾을 때, 한 가지 문만
열 필요는 없다. 이미 만들어진 문을 통과하는 건 쉽지만,
재미없다. 아니, 나한테 도움이 안 된다. 답을 찾기까지는
다양한 과정이 있다. 어쩌면 답조차도 다양할 수 있다.
지금 당장 출근하는 게 답이지만 사실 회사에 안 가는 것도
답이 될 수 있지 않을까? 아, 이건 너무 무리수인가?

아니면 열세 살 아이가 시험공부를 꼭 해야 하는 것이
답이 아니라 나무 아래에서 낙서하는 것이 답이 될 수도
있지 않을까? 내가 너를 이기는 것이 답이 아니라 그냥
지는 것도 답이 될 수 있지 않을까? 태어날 때부터
영화배우처럼 생겨야 하는 게 답이 아니라 지금 이렇게
생긴 것이 답이 될 수 있지 않을까?

답은 현실이 아니다.
답은 '나 그 자체'다.
인생 공식 = 나

외계인의 활동주기

사계절이 뚜렷한 이 나라에 살면서 계절에 영향받지 않는
것이 얼마나 있을까? 얼음이 어는 추운 겨울을 지내며
봄과 함께 다가올 새해를 계획해야 한다. 봄이 오면
가벼운 운동화를 신고 숲을 여행해야지, 베란다에 허브를
키워 볼까, 다시 요가를 시작해 봐야겠다며 봄과 함께
의무감과 기대감을 맞이한다. 여름은 어떤가. 팬시리
서핑하러 바다에 가야 할 것 같은 생명의 계절이니 찜통
더위에도 자연스레 자꾸 밖으로 나가고 싶어진다.
가을에는 책을 많이 읽을 것 같지만, 아니 읽기라도 해야
그 텅 빈 가슴이 채워질 텐데, 책을 잡기까지 쉽지 않은
유혹이 여기저기에서 손을 내민다. 가을은 나더러 차분하라
하는데 여름보다 더 두근대고 활기차니 뭘 해도 집중하기
어렵다. 그렇게 우물쭈물하다 보면 또 다시 겨울. 그나마
동면으로 접어들 수 있는 유일한 계절 겨울. 그러나 춥다.
춥다고 난방을 돌리면 나른하다. 이제 더 이상 핑계를
못 댈 법도 한데 여전히 핑계를 찾는 마음이라니.

외계인의 활동주기는 계절을 거스르면서부터 시작한다.
겨울에 온천이나 찜질방에 가는 건 기본이다. 하지만
계절을 온도에만 국한하는 건 일차원적인 접근이다.
시각적으로도 거슬러야 한다. 겨울 숲에 가서 울창한
여름 숲의 사진을 바라본다. 겨울 숲에 가서 지난
여름 숲의 사진을 찾아 감상하는 것이다. 물론 내가 가 본
숲이면 좋다. 푸르른 잎사귀와 진하게 가라앉은 피톤치드
내음, 그리고 햇살. 그런데 지금 나는 앙상한 가지와
눈 덮인 숲속에 서 있다. 찜질방처럼, 온천처럼 당장
뜨겁지 않은데도 나는 서서히 따사로워진다. 상상이
만들어 낸 지난 기억 속 온도다. 여름에는 차가운 얼음과
에어컨이 아닌 겨울의 눈 결정체를 떠올려 보고, 7월엔
성탄절 트리를 꺼내 본다. 말라비틀어진 가을 낙엽을
보면서 내년 봄에 심을 꽃나무를 떠올려 보는 건 어떨까?
봄에는 지난 가을에 주워 놓은 단풍잎 하나를 일기장에
붙이고 쓸쓸한 시를 써 보는 건 어떨지. 계절이 요구하는
대로 나의 세포와 감각을 그냥 놓아 두지 말 것.
당연한 것들을 수긍하며 평온하게 지내다가 외계인의
활동주기가 불쑥 튀어나오게 할 것.

우주선 티켓

당장 이루기 어려운 것을 꿈이라 말한다. 어느 날 그 꿈에
도달한다 해도 그다음엔 또 다른 꿈을 꿀 준비를 해야 한다.
혹은 평생 한 가지 꿈을 이루기 위해 인생의 대부분을
준비 과정으로 보낼지도 모른다. 그래서 꿈은 갈증나지만
생각하면 기분 좋고 설레는 미래다. 꿈을 품는 것은
고되지만 그럼에도 꿈꾸기를 그만두지 않는 이유는
그 꿈이 마치 우주선으로 가는 티켓 같아서다. 유일하게
나를 안락하고 평온하게 만들어 줄 세계로 향할 수 있는
우주선. 이 티켓을 쥐고만 있으면 우주 어디에서든 나다울
수 있고 무모한 상상을 실현할 수도 있다. 생각해 보라.
우주선 티켓이 있다면 우주에서 내 삶이 어떻게 유영할지.

언제든 우주선에 탑승할 준비를 하고 하루하루를
살아간다면 다소 지루하고 힘겨웠던 오늘 하루도
우주선을 타기 전 준비 단계일 뿐이다. 아무것도 아닌 것
같았던 오늘 하루도 그날을 위해 계속되어야 하는
소중한 날이 된다.

가슴 안에 넣어 둔 우주선 티켓을 쓸 날을 상상하며 나만의
안락한 우주선을 그려 본다. 내 이름이 새겨진 우주선은
고요한 우주를 항해한다. 그 안에서는 차도 한 잔 마시고
잠도 충분히 잘 것이다. 내가 원하는 미지의 세계에
원 없이 정착하고, 한없이 떠날 것이다.

내가 가진 우주선 티켓. 그 티켓을 써먹을
나만의 우주선을 그려 본다면.

스스로 해결하기

곰곰이 생각해 보면 나를 약하게 만드는 가장 큰 요인은
날 도와주는 존재가 많아서다. 스스로 내 안의 나를 믿고
확신을 가지고 여러 가지 문제를 해결하려 하면 나조차도
상상할 수 없었던 숨어 있던 내공들이 튀어나오기
시작한다. 날 믿어 보는 것은 예상 범위 안에서 벌어지는
것들이 아닌, 오히려 그간 발견하지 못했던 나의 다른 면들,
예상치 못했던 면들까지 만날 수 있는 기회다. 숨이 꼴딱
넘어가기 직전까지는 스스로 버텨 볼 만하다. 아니,
그래도 죽지 않는다.

내가 정말 좋아했던 누군가가 사실은 내가 하지 못하는
일을 해내고 있는 사람이었을지 모른다. 그만이 할 수 있는
어떤 일을 내가 할 수 있게 되면 그에 대한 감정은
조금 달라질 수도 있다. 내가 할 수 없는 것들을 다른
이를 통해 대리만족하며 그럭저럭 삶을 살아 내는 동안
시간은 정확히 흘러가 버리고, 나는 목이 말라 이리저리
떠도는 한 마리 짐승이 되어 있다. 그렇기에 인간은

의식주만으로는 살 수 없는 복잡한 생명체다. 내가 아닌 다른 이에게 매력을 느끼고 나도 그것을 갖고 싶다는 열망과 자격지심과 열등감으로 하루를 살아 내는 생명체들. 남들처럼은 해야 하고 그만큼 하지 못하면 불안해할 만큼 남들과의 관계가 중요한 존재들. 하지만 내 고유성을 무시하고 나 아닌 것을 따라가다 보면 언젠가는 내가 처음에 원했던 것이 무엇이었는지조차 잊어버린다.

구석에 몰렸을 때, 방법이 도무지 떠오르지 않을 때 '나는 외계인'이라고 생각해 본다. 그러면 한 번도 들어본 적 없는 방법이 생각날지 모른다. 그조차 하나의 방법일지 모른다. 어쩌면 스스로 문제를 해결해 나가는 일이야말로 '나'라는 우주에 사는 외계인에게 조언을 듣는 것이나 다름없다. 오로지 '나'라는 외계인의 음성을 듣고 마음을 느끼고 원할 때 비로소 세상에 없던 맞춤 해결 방안이 기다리고 있을지 모른다.

남들 다 하는 것

가끔 '내가 이상한 걸까?' 생각해 본다. 나는 남들 다
하는 것들이 부럽지 않다. 남들이 꼭 해야 하는 것들 중에
인생의 순서를 억지로 정해 놓은 것 같은 게 있어서다.
그 순서대로 가야만 옳고 잘 살고 있는 거라고 누가 은근히
알려 주었던 걸까? 부모는 자식을 남들만큼 키우려고
여러 가지 조언을 들었을 것이다. 그럼 부모에게 조언한
이는 누굴까? 그리고 조언한 이가 조언받은 이는
또 누굴까?

초등학생 때 공부 잘하는 아이들의 학부모끼리 간판도 없는
동네 보습학원을 만든 적이 있다. 강사는 엘리트 코스를
밟은 분들이었고, 그 학부모의 아이들에게 중학교 때 배울
교과 내용을 미리 공부시켰다. 중학생이 되면서 미술에
심취한 나는 자연스레 전교권에서 노는 그 아이들과 격차가
벌어졌다. 급기야 수학 선생님이 '놀자'라는 별명까지
지어 주셨다. 학원에 가면 선생님은 나를 '놀자'라고 불렀다.
기분이 나빴냐고? 전혀! 오히려 좋았다. 결국 진로를
고민하던 끝에 자연스레 학원을 그만두게 되었다. 생각해
보면 '놀자'라는 별명은 내가 예술에 발을 들여놓으면서

사회적으로 받은 첫 시선인 셈이다. 그 뒤 나는 남들 다
가는 보습학원을 다시는 가지 않겠다고 선언했다.
그 시간에 차라리 내 방식대로 공부하고, 그리고 싶은
그림을 그리겠다고. 중학생 때 어떤 선생님의 결혼식에
유일하게 초대되어 간 적이 있는데, 그 계기는 발표 수업
때문이었다. 다른 친구들이 발표를 준비할 때 나는
연극을 준비했다. 대본을 쓰고 음악을 준비하고 조원들과
연기 연습을 했다. 누군가는 내가 재능이 있었다고
하겠지만, 사실 나는 남들 다 하는 것을 피했을 뿐이다.
성인이 된 지금, 남들 다 하는 것들을 되도록 피하려는
내 성향이 대체 어디서부터 시작된 걸까 거슬러 올라가
보니 이런 일화들이 떠올랐다.

그저 내가 원하고 느끼는 것에 집중했을 뿐인데 어른들은
그런 나를 특이하게 바라보곤 했다. 다행히도 그런 반응에
크게 상처받거나 거북해하지 않았다. 내게 그림을 배우러
오면서 이런저런 상담을 하는 사람들 대부분이 가족과
남들의 시선 때문에 괴로워한다. 그거 해서 뭐 먹고 살래,
안정적으로 취업해야지, 결혼할 때가 되었는데, 이제
자식은 낳아야지, 도리는 해야지, 돈은 좀 모아 놨니?
집은 있어야지, 건강검진은 받아야지……. 인생에는
정해진 순서가 있고 그 틀에서 조금이라도 벗어나면
큰일 날 듯 바라본다.

흔한 것을 택하든 아니든 선택하는 건 바로 '나'라는 것.
기준은 내가 되어야 한다는 것. 남들 다 하는 것 안 해서
망한 아이가 아니라 남들이 하지 않는 걸 해서 멋지게 사는
아이로 남을 수도 있다. 아름다운 삶을 살고 있음을
밝은 미소와 활기참으로 보여 주면 된다.

영감이 사라지는 가장 빠른 방법은
논리적으로 설명하기 시작했을 때부터지

누군가가 질문을 한 뒤
논리적인 답을 원한다면
그는 사실 내 영감을 먹어 치워 버리는 셈

그러니
그냥 내버려 둬

니야옹

먼
지

되
기

울고 투덜대고
불만스러웠던 것들이

사실은 형태도
본질도 없는
감정의 찌꺼기요

무의미한 반복들이었다는 걸
알았어

먼지 기억

경주의 어느 뒷골목을 여행했을 때
그때의 사진을 발견했다.

드럽게 더운 땡볕을 누비다가
천마총 앞에 드러누워 드로잉을 하고
꿉꿉한 한옥 민박에서
첼로 곡을 반복해서 듣던 그 기억.

왜 '결핍'에는 낭만이 있는 걸까.

사람도, 일도, 여행도.

나는 원래 먼지였다

세상에 태어나면서부터 나는 누군가의 기대치로
살아간다. 그와 동시에 의무적으로 해야 할 일도 늘어만
간다. 자식으로, 엄마로, 아빠로, 과장으로, 사장으로,
선생으로⋯⋯. 그래서 집중과 몰입이 필요할 때
가장 가까운 곳에서 방해받기도 한다. 그럴 때마다
나는 내가 먼지임을 떠올린다.

처음의 나는 우주의 먼지로 돌아다녔을 것이다. 그러다가
인연이라는 기적으로 이 세상에 태어났고, 언젠가는 우주의
먼지로 되돌아갈 것이다. 그러니까 먼지만큼 가볍고
자유로운 존재가 바로 나. 우주를 채우는 것은 먼지이기에
먼지는 사라지지 않는다. 내가 사라지는 것을 두려워할
필요도 없다. 그런데 왜 우리는 수많은 무게에 짓눌리고
바닥에 달라붙어 천근만근 무겁게 살아가는 걸까? 사실
나는 먼지처럼 가볍고 자유로운 존재인데. 그리고 그럴 수
있는 사람인데. 사람들이 현실이라고 말하는 그 현실은
무엇일까? 돈? 가족? 직위? 배고픔? 사회성? 현실에

짓눌렸다는 표현은 어떤 현실을 말할까? 만일 내가
먼지임을 안다면 현실에 짓눌리지 않을 수 있다. 그건
무책임과는 조금은 다른 맥락이다.

누구에 의한 내가 아니라 나 자체로의 나. 실은 우주의
먼지처럼 최초의 내가 먼저 존재했노라고. 그래서 누군가의
눈치를 보기 전에 나의 근원적 자유에 먼저 귀를 기울여야
한다고. 무슨 소리를 하려는 건지, 내 마음속을 먼저
들여다봐야 하는 거라고. 설령 사랑하는 이의 생각과 내
마음의 소리가 다를지라도 너무 죄책감을 느끼지는 말자고.

먼지는 바람에 실려 두둥실 떠다니다가 햇살을 맞으며
무중력 상태로 멈출 수 있는 그토록 가벼운 존재임을
알아야 한다. 물먹은 솜처럼 무겁고 또 무거워질 때
먼지 같은 나를 떠올린다. 훌훌 털고 가뿐하게
공중에 떠서 날아다닐 때 비로소 나의 세상으로 온전히
몰입할 수 있기에.

먼지처럼 수많은 행복

이 커다란 몸뚱이를 지닌 채 가벼울 수는 없다. 작은 입자가
되어 바람 따라 이리저리 흘러가다가 세밀한 감각으로
그 모든 냄새와 감촉과 소리를 느껴 본다. 좀 더 구체적인
것들을 상상하고 찾아 나설 때 예상치 못한 감동을
마주하면 나를 이루던 작은 세포 하나하나까지 살아 있음을
깨닫는다. 둔탁하게 그냥 넘겨 버리는 수많은 장면,
촉감, 향기가 얼마나 많았는지 알게 된다면 지난 시간들이
아쉽고 되짚고 싶어지기도 한다.

아침에 시선 끝으로 들어온 햇살의 따스함
고양이의 부드러운 미간을 어루만지는 촉감
우연히 라디오에서 흘러나오는 좋아하는 음악 소리
막 그릇에 담은 싱그러운 샐러드의 맛
어느새 자란, 화분의 여린 잎사귀
소파에 기대어 책장을 넘기는 감촉과 소리
눈이 쌓인 문 앞에서 켜는 기지개
진한 향의 감귤나무 사이를 걷는 발소리

저녁 무렵 친구들과 마시는 술 한잔의 향기
추운 겨울, 좋은 사람과 잡은 손
떠나기 직전 공항 서점에서 구매한 책
낯선 동네 숙소에서 쓰는 일기 한 구절
매일 그 자리에 있던 현관 앞 그림 액자
달달한 프렌치코코아 한 모금
책상 위에 붙여 놓은 메모들 속 내 글씨
터미널 의자에서 바라보는 지도 한 장
예쁜 카페 화장실에 놓인 향초 내음
해변가를 거닐다가 신발 속에 잔뜩 들어간 모래
해 질 무렵 처음 가 보는 동네에서 찾은 식당
현관문을 열자마자 그 앞에 앉아 있는 우리 강아지
자기 전에 바르는 선물 받은 로션

먼지가 되어 먼지 같은 세포로 먼지처럼
수많은 감각을 놓치지 않는 것.
그 감각들 속에 숨은 행복까지 발견하기.

나만의 장소

내 방, 내 작업실 외에도 나만의 장소는 있다. 시골에
숨겨 놓은 나만의 나무가 그렇다. 아니, 시골이 아닌 다른
나라일 수도. 그 장소, 그 대상 앞에서 나는 많은 고백을
한다. 그 옆에서 일기도 쓰고 낮잠도 자고 밥을 먹기도 한다.
장소에는 사람이 주지 못하는 신비로운 힘이 있다. 내가
다른 곳을 마구 돌아다니다 다시 돌아와도 언제나 거기
그대로 있는 그 장소. 아무 말 없지만 물끄러미 시간을 두고
곁에 있다 보면 무수히 많은 이야기를 해 주는 그 장소.
농구대일 수도 있고, 개울가일 수도, 수목원일 수도,
어느 카페일 수도, 작은 식당일 수도, 정거장일 수도,
뒷산일 수도, 누군가의 집일 수도, 미술관일 수도, 외국의
거리일 수도, 절이나 성당일 수도, 사원일 수도 있는 그곳.
물론 언젠가 그 장소가 사라질 수도 있다. 그럼에도 그곳은
마음속에 오래 남는다. 아무 말 없이 내 이야기를 무한정
들어주는 그런 나만의 장소가 있다면 영혼이 메마르고
영감이 바닥날 때마다 고향처럼 찾아갈 수 있을 것이다.

슬로모션으로 바라본다

보이는 장면을 슬로모션으로 상상하며 바라본 적이
있는가? 영화 매트릭스의 총알 피하는 장면에선 주인공이
허리를 뒤로 젖히고 그 위로 총알이 느리게 지나간다.
눈으로는 그렇게 보이지 않지만 상상으로는 가능하다.
영화감독의 상상을 영상기술로 구현해 내어 다른 누군가와
나눈 셈이다. 눈으로는 볼 수 없는 현실을 발견하여
보여 준 것이다.

바람에 흩날리는 잎사귀를 훨씬 느린 속도로 상상하여
바라본다. 날아가는 새들의 날갯짓을 슬로모션으로
바꾸어 바라본다. 도로 위를 지나가는 자동차들이
느린 장면으로 달려가고, 내게로 달려오는 반려견의 표정도
느린 속도로 바라본다. 도심을 바쁘게 거니는 사람들의
발걸음도 느리게 상상한다. 빗방울이 떨어지는 장면도
느리게, 공기 중에 떠다니는 먼지들이 무중력 상태로
떠다니는 것도, 내 앞에 앉은 그 사람이 아주 느린 속도로
미소 짓고 있다고 상상한다. 거울 속 내 눈의 깜빡임이
슬로모션으로 움직인다. 내 콧속으로 들어가서 나오는
숨도 느리게 상상한다.

그러면 놓치고 있는 수많은 것들이 무엇인지 알게 될지도 모른다. 이 세상을 슬로모션으로 바라보면.

이상하게도 느린 시간 속에서 삶의 소중함과 감사함이 느껴진다. 숨 쉬는 것조차 허투루 하지 않게 되고, 어쩌면 이 순간이 기적일지도 모르겠다는 생각마저 든다.

무심히 흘려보내는 조각조각의 순간들을 찾는 방법은 느린 속도로 바라보기. 그러면 그 안에 숨어 있는 단서와 영감들을 발견할 수 있을 것이다.

바
보

되
기

완벽한 것에는

사랑이 싹트기 어렵다

뻔하지만 애달픈 마음을 전하기엔

내 눈빛이 널 너무 직시해

그렇게까지 해야 하나

‘그렇게까지 해야 하나’에 대해 생각해 본다. ‘그렇게까지 해야 하나’에는 두 종류가 있다. 하나는 내버려 두는 것이 더 나을 수 있는데 그렇게까지 해서 망가뜨리는 것. 또 하나는 편하게 살 수 있는데 그렇게까지 해서 사서 고생하는 것. 나는…… 후자에 관해 이야기하고 싶다.

사람들은 편한 환경에서 여유 있게 돈을 쓰며 배고프지 않고 무난하게 살아가는 것을 안주한다고 여기지만 나는 안주하는 것의 정의를 다르게 내리고 싶다. (술안주가 아닌) 안주는 남들이 만들어 놓은 열정에 대리만족을 느끼는 것도 포함되는 건 아닐까. 영화를 보는 것, 맛있는 음식을 사 먹는 것, 다른 이가 내가 할 일을 도와주는 것, 자기계발서를 읽는 것, 예쁜 옷을 입고 그 옷 속에 나를 감추는 것, 생각하려 하지 않는 것…… 안주하다 보면 생기 넘치는 내 세포는 점점 죽어 간다. 여행을 가고, 다른 예술 작품들을 보며 자극받는 것은 그런 죽어 가는 세포를 전기충격으로 잠시 벌떡 깨어나게 하는 효과가 있을 뿐.

안주하지 않으려면 어떻게 해야 할까? 맨 처음으로
돌아가서, '그렇게까지 해야 하나'를 해야 한다. 내 안에서,
내 이름 석자가 원하는, 우러나오는 본성의 양심과 느낌과
정서들을 날것 그대로 표출해 보려 노력하는 것. 그것은
불의에 맞서는 일일 수도 있고, 무모한 도전과 선택일 수도
있고, 늙음을 자처하는 고생일 수도 있다.

"거봐, 내가 뭐라 했니. 이렇게 될 줄 알았다. 내가 그렇게
하지 말랬잖아"라는 남들의 말은 그저 타다가 날아가
버리는 잿가루 같은 것이다. 내 안에서, 내 이름 석자가
원하는, 내 속에서 우러나오는 본성의 양심과 느낌과
정서들을 날것 그대로 표출하여 내 세포를 살리는 일은
나에 대한 최소한의 예의이자 이상은 아닐런지.

'그렇게까지 해야 하나.'

바보처럼, 그렇게까지 하며 살고 싶다.

바보 기술

하나

나의 단점은
하나밖에 모른다는 거고,

나의 장점은
하나만은 확실하다는 것.

둘

작업.

비우고
탐욕을 버리고
확신을 가지고
한 가지 염원에 집중하는 것.

바짓가랑이 잡는 심정

나는 '바짓가랑이 잡는 심정'이란 말을 좋아한다. 뭐, 다소
지질하고 질척거리고 한심한 어감이지만 이것만큼 완벽한
표현은 없다고 생각한다. 이것만큼 용감한 말도 없으며,
굉장히 강인한 의지가 들어간 말이라고도 생각한다.
누군가와 사랑하고 이별해야 할 때 나는 되도록 그런
심정으로 마무리하려 한다. 물론 자존심도 상하고 깔끔하지
못한 느낌이지만 그렇다고 울고불고 떼쓰는 건 아니다.

'바짓가랑이 잡는 심정'이란 일종의 후회를 남기지
않겠다는 태도에 가깝다. 호탕하게 이별했어도 순간의
판단으로 후회할지도 모르니 내가 먼저 설득해 보는 것.
그럼에도 상대가 이별의 의지를 고수한다면 몇 번 더
설득한 뒤 운명을 받아들인다. 이런 태도는 작업할 때도
비슷하다. 생각처럼 잘 안 되더라도 '정말 여기까지인가
보다'라는 마음을 섣불리 먹지 않는다. 지금 쏟고 있는
시간과 에너지가 그만한 가치가 충분히 있는지 재차
확인하고 확신했다면 더더욱 바짓가랑이를 잡는다.
그럴 때마다 약간의 비참함과 우울감도 동반되지만
그건 어쩔 수 없는 일.

1

내가 먼저 바짓가랑이를 잡으며 진심을 말했고, 돌아온
사람도 맞장구로 진심을 표한 것이니. 어떤 사람은, 하고
싶던 일이 있었지만 그간 하지 못하다가 다시 바짓가랑이를
잡은 뒤 새로운 삶을 살기도 한다. 이 나이에 초라하고
자존심 상한다며 쿨하게 관뒀으면 어쩔 뻔했는가.

'바짓가랑이 잡는 심정'이란 마지막 남은 자존심을
걸고 용기를 내는 꽤 멋진 태도다. 아무것도 안 보일 때,
생각이 꼬일 때, 미련이 남을 때, 갈증이 날 때
바짓가랑이를 잡아 봐야 한다.

방어 필터 없이

드로잉 노하우 책을 펴냈을 때 왜 그런 방법까지
공개하느냐고 어떤 전문가에게 항의 메일을 받았다. 자신의
밥그릇을 빼앗길까 봐 조바심이 났던 모양이다. 좋은 것은
나누고 싶다. 그리고 더불어 살고 싶다. 만일 그렇게
다 퍼 주고 남는 것이 없다면 나는 아마 노력하지 않는
예술가일 것이다. 우물을 더 열심히 파서 흘러넘친 것들을
나누며 사는 것만큼 행복한 일이 또 있을까. 그래서인지
여기저기 나를 이용하려는 이들도 참 많다. 들어갈 때
다르고 나올 때 다르다고, 자신들이 무언가를 얻은 뒤엔
돌변하거나 또 다른 이용거리를 찾아 나서기도 한다.
나도 인간인지라 그때마다 씁쓸하고 후회도 되지만
그렇다고 마음을 닫을 생각은 없다. 의심하고 싶지도 않다.

특히 도시인들은 상처투성이다. 마음을 닫은 채 먹고,
먹히고, 밟고, 차 버리고, 무관심하게 굴고, 방관한다.
센 척, 세련된 척, 차가운 척, 깔끔한 척한다. 사실 바보처럼
사는 것만큼 편한 것도 없다. 한 번도 상처받지 않은 것처럼
사랑하라는 어느 시인의 말처럼 배반당하고 뒤통수 맞아도
또 다시 바보처럼 사는 것만큼 강한 게 어디 있겠는가.

내 영감을 갉아먹는 수많은 것들 속에서 미소 짓고
싶고 따뜻하고픈 본능을 있는 그대로 살려 둘 수만
있다면, 우린 여전히 어린아이 같은 눈으로 세상을
호기심 있게 바라볼 수 있을 것이다. 성공적으로 일하고
있는 것처럼 보이지만 속으로는 누군가를 이길 생각으로
가득 찬 사람, 자격지심으로 똘똘 뭉쳐서 어떤 기준에
자신을 맞춰 가는 사람, 자신의 이득을 위해 남을
능숙하게 이용하는 사람도 본래 따뜻한 사람이었을 테지.

그런 각자의 본 모습이 나오게끔 가끔은 바보가
되기를. 방어 필터에 내 본연의 맑은 기운까지 모두
걸러지지 않기를.

있잖아요

사랑은 변명을 멈추는 거예요

비눗방울 속으로 들어가서

위태롭지만

맑게 견뎌 내야 한다구요

좋은 질문

컴퓨터는 질문을 던지지 않고
계산을 하지.

고로,
좋은 질문을 던지는 사람은
나를 더 인간답게 만들어 준다.

나에게 좋은 질문을 주세요.

결핍 예찬

모든 것을 가진 순간부터 위태롭고 불안하다.
원하는 것을 원한다고 말하지도 못한다.

그래서,
당당하게 원하는 것을 원한다고 말하기 위해
나는 결핍이 좋다.

화살이 날아왔을 때

똑같은 대응은 허무함

침묵은 반칙

화살까지 감싸 안을 단단함이

정답

슬픔의 뻔한 단계

슬픔을 표현하는 자는
표현할 기운이 남아 있어서다.
슬픔 다음은 무감각.
그 무감각의 한복판에서
어느새 웃고 있는 자신을 본다.

그니깐
차라리 웃자는 거지.
그다음은 그냥 살아지는 것.
그러다가 어느 순간 살고 싶단 생각,
사는 게 재밌을 거란 생각,
한번 살아 보고 싶다는 생각이 드는 것.

그니깐
슬픔 다음이 무기력, 무감각이란 걸 안다면
시간 낭비하지 말고 차라리
한 단계 뛰어넘어 그냥 살아 보란 말이다.

분명 재밌어질 테니깐.

울고 싶은 이가

꾹꾹 참다가 흘린 푸른색 눈물이

시야

그러니

당신도 무작정 울지 말고

시를 써

전
수
받
기

달착지근하고

유쾌한

빈곤

날개 없는 새

"뭘 그린 거야?"

"새요."

"새는 날개가 있어야 하잖아.
 날개가 없는걸?"

"이 새는 몸 안에 날개가 있어요."

꼬마에게 전수받았다.
왜 새는 날개가 외면에만 있다고 믿었을까?
그림은 증명해 내는 것이 아닌데.

어린 나를 찾아서

"아무거나 그려 봐."

나의 제안에 아이들은 거침없이 그린다.
어른들은 대부분 망설이거나 그리지 못한다.

"그리는 방법을 알려 줄게."

나의 말에 아이들은 집중하지 않는다.
어른들은 그제야 안도한다.

어른이 되면서 우리에겐 무슨 일이 있었던 걸까?
기억을 되살려 봐야겠다.

꽃에게 편지를

"얘, 너랑 나는 닮은 점이 많아. 넌 항상 고개를 푹 숙이고 있고, 난 머리 말릴 때 고개를 푹 숙이거든. 넌 목 안 아파? 난 되게 아프던데. 너도 아프지? 널 공감해 주는 사람은 내가 처음이지? 고마워해라."

———

"개발아, 요즘 너 머리가 더 산발이야. 어떻게 해야 할지 고민이다……. 그렇지만 그래도 예쁜 거 알지? 바쁘다고 신경 못 써 줘서 미안. 어서 예쁜 꽃 같이 피워 보자."

———

"너란 애, 정말 고마운 애. 무심코 계절 사이를 걸어가다 몽글몽글 맺힌 꽃망울에 멈춰 서지. 네가 필 때구나. 봄이구나. 항상 사랑스럽다. 이봐, 철쭉이! 멈추고 봄을 보게 해 줘서 고마워. 사랑사랑해."

———

"자그마한 빨간 꽃잎 지키려고 뾰족한 가시 쭉~ 내민 것이 얼마나 귀여운지. 너는 꽤나 심각하겠지만 귀여워 죽겠어. 빨간 꽃잎 질 때까지 열심히 지키도록! 나는 열심히 너에게 물을 주도록!"

"어머, 너 대체 뭐야? 너, 네가 피고 싶을 때 피는구나!
피고 싶을 때 피고, 지고 싶을 때 지고……. 진짜 부럽다.
성격이 어쩜 그렇게 당당할까! 주인보다 낫다!"

———

"흐물흐물한 너의 잎, 처음엔 힘없어 보여 짠했어. 엄마가
시든 꽃을 사 와서 삭막했지. 그런데 자꾸 보니 매력 있네.
앞으로도 잘해 보자!"

———

멍 때리기 전수자 김예은꽃씨가 집에 있는 꽃들에게
편지를 쓴 내용이다.

"할머니가 편찮으셔서 두 달간 집을 비우셨는데 할머니가
키우던 꽃들이 방치되면서 죽기 시작했어요. 그때 왜인지
꽃들도 감정이 있다고 느껴져서 물도 주고 편지도 써
주었지요. 그런데 신기하게도 꽃이 다시 살아나기 시작하는
거예요. 그 뒤로 꽃과 나무에게 종종 편지를 쓰곤 했어요.
현실에서 잠시 벗어나 어린아이가 되어 공상에 잠길 수
있는 시간들이었어요."

너의 마음이 되어

어떤 뮤지션이 있었다. 그는 자신만의 음악으로 세계적인
싱어송라이터가 되었고 듀엣으로 부른 곡도 인기를 얻었다.
그와 듀엣 곡을 불렀던 사람은 그보다 유명하지 않은 신인
싱어송라이터였고, 인기를 얻으며 그들은 연인이 되었다.
사랑하는 두 사람이 부른 노래는 팬들의 부러움과 기대를
받으며 환상적인 음악으로 돌아오곤 했다.

하지만 두 사람은 이별했고, 그의 앨범 안에 있던 듀엣
곡은 홀로 부르는 곡이 되었다. 전 세계 팬들은 둘이
다시 만나 예전의 그 멋진 화음을 들려주길 원했지만
현실은 그렇게 되지 않았다. 그는 한동안 잠적했고 그녀는
솔로 앨범으로 돌아왔다. 그녀의 노래 속엔 누군가를
그리워하거나 후회하는 내색이 없었다. 오히려 밝고
활기찼다. 이상하게도 팬들은 그녀가 아무렇지 않아 해서
아쉬워하기도 했다.

그렇게 시간이 흘러, 그 역시 다시 음악 활동을 시작했다.
멍 때리기 전수자 '리 룩'은 그 둘의 입장에서 서로에게
편지를 써 보고 싶었다고 한다. 둘의 노래 속에 담긴 사랑,
이별, 그 뒤 허탈하게 막을 내린 둘의 관계를 상상으로나마
복구하고 싶었던 것이다. 실제로 본 적도 없고 구체적으로
알지는 못하지만 어떤 갈증과 바람을 담아 공상하는 비법을
전수받았다. 끊어진 다리처럼 이루지 못한 것이 있다면
이렇게 상상의 다리를 놓아 보는 것도 괜찮은 것 같다.

데미의 편지

안녕, 리사.

갑자기 이렇게 편지를 남기게 되었네요. 당신은
잘 지내고 있는 것 같네요. 음악도 모두 들어 봤어요.
사실은 당신이 생각나서 다 듣지는 못했지만……. 당신처럼
찬란하고 아름다운 노래였어요. 나는 2년 동안의 잠적을
끝내고 다시 투어를 다녀요. 역시 나는 노래를 부르며
살아야 한다는 걸, 음악이 나의 공기와 같다는 걸 느꼈어요.
우리가 헤어진 지 꽤 많은 시간이 지났지만 아직도 내 가슴
속에선 당신의 목소리가 울려요. 다시 당신과 함께할 수
있을지는 모르겠지만 당신과 함께한 그 노래들은 내 가슴에
새겨져 있다는 걸 기억해 줘요. 당신은 나의 진정한 동료이자
뮤즈였어요. 당신의 존재가 내 음악에 큰 빛이 되어 주었지요.
기회가 된다면 다시 한 번 당신의 눈을 바라보면서 노래하는
날이 오길 바라요. 당신을 사랑할 수 있어 행복했어요.
내 모든 슬픔과 행복을 가지고 살아갈게요. 고마워요.

잘 있어요.

리사의 편지

데미, 편지 줘서 고마워요. 사실 편지가 도착했을 때 여러 생각과 기분이 교차했어요. 우리가 이별한 뒤 처음으로 받은 당신의 이야기네요. 당신 글 속의 단어와 단어 사이마다 당신의 안정감이 느껴졌어요. 데미, 나도 당신과 헤어지고 많이 힘들었어요. 우리가 왜 이렇게 된 걸까요? 데미, 나는 당신과 사랑한 기억보다 당신과 함께 노래한 시간이 더 행복했어요. 우리가 헤어진 이유는 (당신은 아니라고 하겠지만) 서로의 음악이 아닌 각자의 목소리를 사랑해서였던 것 같아요. 이기적이라고 얘기하겠죠. 이해해달라고 말하지는 않을게요. 나는 솔직해야 했어요. 당신의 새로운 음악을 들었어요. 여전히 당신다웠고 여전히 멋지더군요. 더 이상 슬퍼하지 말아요. 행복하길 바랄게요.

잘 있어요.

내가 보기엔 느려 보였는데
어느새 저만치 가더라

그러니깐 달팽이 넌
내 기준으로만 느렸을 뿐이겠지

넌
너대로 속도감이 있었을 텐데 말이야

넌 나에게

불꽃화살
쓰디쓴 보약
무딘 칼을 갈아 주는 연장
냉기 올라오는 방바닥
무중력으로 끌고가 주는 우주선
젤로 맛있는 바삭한 붕어빵 꼬리
개운한 김치

그리고

뜨거운
그 무엇이 되어 주어야 해

전
수
하
기

느리게

깊이 있게

제대로

생각사냥

글을 쓸 때, 작품 구상을 할 때, 어떤 아이디어를 찾고
있을 때 어딘가 숨어 있는 생각을 사냥하는 기분이 든다.
분명히 어제는 서재에서 집중이 잘됐는데 오늘은 어제 같지
않을 때가 있다. 이유는 정확히 알 수 없다. 보통은 뭔가
안 풀리는 날인가 보다 하고 여행을 가거나 그날 일정을
잠시 보류하기도 하지만 그런 식으로 계속하다가는 허탕
치는 날들이 더 많아질 것이다. 그래서 생각을 사냥하러
나서기로 했다.

집 안에서도 정해진 작업 공간이 아닌 부엌 식탁,
계단, 베란다, 화장실, 옥상 등 생각이 숨어 있는 장소가
바뀐다. 바깥에서는 사무실 책상이 아닌 복도 창가,
회사 근처 공원, 화단, 구내식당 등 의외의 장소가 될
수도 있다. 특히 시야가 막힌 장소보다 뚫린 장소가 좋다.
하늘이 보이거나, 저 멀리 산이 보이거나, 심도 있는
실내 공간이어도 좋다. 공항의 넓은 실내도 생각사냥에
적합하다. 동화책 속 주인공이 괜히 커다란 나무 아래에서
책을 읽거나 누워서 명상에 잠기는 게 아니다.

나무 아래에는 많은 생각이 숨어 있다. 새소리, 바람,
뻥 뚫린 하늘이 생각사냥을 도와주니까.

의외의 장소에서 생각을 발견했는데 갑작스러운 소음이나
누군가의 개입으로 생각이 숨어 버리기도 한다. 생각은
예민한 녀석이다. 잘 달래고 기다려야 나타난다. 아니,
모습을 보이지 않은 채 숨어 있다. 생각은 햇살도 좋아한다.
햇살은 우리를 기분 좋게 해 주지 않나. 기분 좋은 곳에
생각이 많이 떠다니고 숨어 있다. 왜 어른들은 아이들에게
생각사냥할 기회를 주지 않는 걸까? 생각은 교실 같은
실내보다 야외에 더 많이 숨어 있고, 도서실 같은 그늘보다
햇살 속에 더 많이 숨어 있는데.

생각이 책상 앞에만 있는 건 아니다. 생각은 계단을
내려와서 창가에 숨었다가 침대 위로도 올라간다. 생각은
그렇게 만만한 녀석이 아니기에 그저 얌전하게 원하는
장소에 있다고 여기면 오산이다. 오늘 내 책상 위에 생각이
전혀 없다면 사냥하러 지금 당장 주변을 돌아봐야 한다.

무엇을 버려야 하나

한 해가 가던 무렵,
어떤 특강에서 한 독자가 질문을 했다.

"그림을 잘 그리기 위해
무엇을 버려야 하나요?"

"연말에 잡힌 수많은 약속을 버리세요."

급처방

낯선 장소로 간다

소설책 또는 시집을 읽는다

공상을 한다

생각을 길게 늘려 본다

눈을 감는다

주변 소리를 듣는다

맑은 물을 흡입한다

편지하세요

학술적인 글쓰기를 주로 해 오던 친구가 고민을 털어놓았다.
사람들과 교감할 수 있는 글을 쓰고 싶은데 그게
잘 안 된다는 이야기였다. 학술적인 글을 못 쓰는 사람도
많은데 무슨 배부른 소리인가 싶지만, 사실 학술적 글과
교감할 수 있는 글은 성격도 다르고 독자도 달라진다.
좀 더 많은 이들과 교감하고 싶다면 편안하면서도 생각을
나눌 수 있는 글을 써야 한다. 전문 분야를 다룬 어려운
이론이라 해도 그 분야를 모르는 사람들에게도 쉽게
전달해 줄 수 있는 것이 곧 교감하는 글쓰기로 이어진다.

그래서 친구에게 한 가지 제안을 해 보았다.
"이제부터 네가 말하려는 것을 편지로 써 봐. 나에게 네가
알고 있는 지식을 친절하게 알려 주는 기분으로 말야."

편지를 쓰면 누구나 주옥같은 글을 쏟아 내곤 한다.
단순한 주제를 길게 이어 나가기도 하고 어려운 내용을
쉽게 풀어 가기도 하고 마음속 깊이 숨어 있는 이야기를
끄집어 내기도 한다. 그래서 그 글은 진정성이 넘친다.

일기도 마찬가지. 일기가 의식의 흐름으로 적어 가는 날것의
이야기라면, 편지는 상대방이 이해하기 쉽도록 다정하게
다시 정리하는 기능도 한다. 그래서 '나에게 쓰는 편지'로
일기를 쓰면 하루를 단순히 기록하는 내용이 아닌 일상의
깊은 생각을 쉽게 풀어 내는 글이 된다.

가끔은 어린아이의 일기장에서도 기막힌 표현, 감동적인
구절, 뒤통수를 때리는 것 같은 생각들을 읽는다. 있는
그대로 느끼고 말하는 순수함, 어린아이의 시선, 호기심,
맑은 관찰, 진심을 전하고자 하는 마음이 있어서 그렇다.

대상이 없어도 좋다.
가상의 인물을 정해 놓고 편지를 써 보면 어떨까.

툭 털어놓고 진심 말해 보기.

서랍 열고 닫기

할 일이 너무 많아서,
방해되는 일이 너무 많아서
정말로 하고픈 일을 못하겠다는 이들을 위해
마음속 서랍 열고 닫기 연습을 추천한다.

중요한 것은
열고 닫아 주어야
다른 서랍과
헷갈리지 않는다는 것.

장기 계획

인생에서 장기 계획의 성과를 이룬 게 두 가지 있다.
하나는 그 마음을 품고 20년 뒤 확인할 수 있었고,
다른 하나는 그 마음을 품고 8년 뒤 확인할 수 있었다.
전자는 평생의 꿈, 후자는 불가능해 보였던 꿈. 어쨌든
꿈을 이루는 것도, 불가능한 것을 바라는 것도 어려운
일이다. 그러니 나만의 능력이 아닌 하늘이 주신 축복도
큰 역할을 한다고 생각한다. 하지만 축복을 받았어도
계획과 노력이 병행되지 않으면 실현하기 쉽지 않다.
더구나 장기전으로 간다면.

영화 〈쇼생크 탈출〉의 주인공은 수저로 감방의 벽을
파서 탈출에 성공한다. 그 단단한 벽을 작은 수저로
야금야금 파는 동안 무슨 생각을 했을까? 만일 그보다
더 나은 방법이 있었다면 드라마 속 주인공은 그런 미련한
짓을 선택하진 않았을 것이다. 그리고 보면 다른 방법이
없었기 때문에 오로지 그것에만 무모하게 몰두하면서
긴 기간을 버틸 수 있었는지 모른다. 100미터 달리기가
오래달리기와 다른 점은 뛰는 동안 다른 유혹이 없기에
버틸만 하다는 것.

오래달리기는, 도중에 포기할까, 앞 사람은 왜 저렇게
빨리 뛰나, 뒷사람이 벌써 나를 따라잡았네, 그만둬도
나쁘진 않을 것 같다 등 포기해도 되는 수만 가지 유혹들로
흔들린다. 장기 계획은 그래서 어렵다. 굳이 그렇게까지
하지 않아도 된다는 여러 가지 유혹들이 초심을 흔들고,
때론 전혀 다른 방향으로 가고 있음에도 나 자신을
토닥이며 합리화한다. 누군가 그랬다. 살다 보면 생각도
바뀌고 방향도 바뀐다고. 하지만 초심만큼 정직하고
진실된 것도 없다. 처음으로 원한 것 같지만 알고 보면
예전에 원했던 것이기도 하다.

장기 계획을 잘 지켜 내려면 그것 이외에는 더 나은 것이
없다는 사실을 수시로 확인하며 가야 한다.

내가 가진 재능
어떤 기회
추진력
영감을 얻기 위해
할 수 있는 것 한 가지
알려 드릴까요

현재 자신을 편하게 해 주는 무언가 중
하나를 과감하게 놓아 버리는 거예요

그리고 자신을 두려운 공터에
내동댕이쳐 보는 거죠

진짜

커피의 진짜 향은 내 속에서 스며 나오는 향이다.
입안에 머금고 있는 것과 꿀떡 삼키는 것은 큰 차이가 있다.
내 속에서부터 올라오는 커피의 향. 입안과 콧속까지
스멀스멀 올라오는 그런 짙은 향기.

소량의 커피에도 취했던 이유는
아마 향에 민감했기 때문일지 모른다. 그런데…….

어찌 보면 말도 그렇다.
내 몸 속에서 스며 나오는 말과
입안에서 맴도는 말은 차이가 있다.

어찌 보면 글도 그렇다.
뱃속부터 토해 내는 글과
겉에서 맴도는 글은 차이가 있다.

어찌 보면 작품도 그렇다.
뼛속에서 비롯되는 작품과
손끝에서만 맴도는 작품은 차이가 있다.

어찌 보면 사랑도 그렇다.
온몸으로 튀어나오는 사랑과
표면에서만 맴도는 사랑은 차이가 있다.

진짜 향기를 맡기 위해
삼키기 힘든 진한 커피를 삼켜 보았다.

진짜를 경험하기 위해선
무언가를 감수해야 하는 것.

고민은

일종의

나쁜 생각일 뿐이지

그럴 시간에

당장

할 일을 찾으라구

자유 전략

'자유'라는 단어 안에는 무한대의 이상이 느껴진다.
그래서인지 인간으로 살아가며 늘 자유에 대한 갈증과
로망을 품는 건 이상하지 않다. 하지만 이 '자유'는 감미로운
함정과 같아서 무턱대고 좇았다간 예상치 못한 함정에
빠져 허우적대는 자신을 발견할 수도 있다. '자유'는
고삐 풀린 커다란 용처럼 자태가 화려하고 듬직해서
이 세상을 훨훨 날고 활보하는 모습만 봐도 동경하게 된다.
그런 '자유'가 어느 날 갑자기 내게 다가온다는 생각만
해도 설레고 기쁘다. 다가온 자유 위에 아무런 준비 없이
타는 순간 끝없는 방황이 시작될 것이다.

그토록 화려한 자유 안에는 외로움, 허무함, 무기력, 슬픔,
상실감, 무의미함, 무감각이 숨어 있다. 자유 안에서
당황하는 건 시간문제다. 자유 때문에 실망하고 마음을
닫고 의욕을 잃기도 한다. 하늘색 비늘을 가진 멋진 용이
왔지만 기대와 달리 나는 그를 잘 다룰 줄 모르고 그의
몸짓에 이리저리 끌려가다 상처투성이가 되기도 한다.
그래서 생각했다. 자유 전략을 다시 짜 보자고.

자유를 다시 놓아 주는 것이 아니라 하늘색 비늘의
그 녀석이 오면 잘 다루어 보겠노라. 나만의 고삐를 그의
목에 두르고 안전띠를 매고 좀 더 안정적으로 자유를
누려 보기로 했다. 그랬더니 예상대로 침착하게 말을
잘 듣는다. 녀석도 내가 이렇게 해 주길 바란 눈치.
안전띠는 '제약'이다.

제약 없는 자유는 무얼 해야 할지 몰라 두렵기만 한 것.
마치 "아무거나 그려 보세요"라고 제안했을 때 아무것도
그리지 못하는 사람들처럼. 그래서 나는 적당한 규칙을
만든다. 그리고 절대로 무너지지 않을 기둥을 정중앙에
배치한다. 만일 이것들만 존재한다면 내 삶은 무료하고
건조할 것이다. 그렇기에 내게는 '자유'가 필요하다. 그리고
푸른빛 자유를 만났을 때 당황하지 않도록 준비해 둔다.

자유 전략.
푸른 용에게 내던져진 뒤 "사실 난 자유가 필요없어"라고
말하는 것처럼 내 자유는 더 이상 비겁하지 않다.

와 멋지다
나도껴줘
나는 너의꿈
에 한표다

너의 꿈에 한 표

"내게 계획이 하나 있는데 한번 들어봐 줄래요?"

"있잖아, 세상은 그렇게 호락호락하지 않아.
네가 꿈꾸는 것들은 비현실적이야.
사람들은 네가 생각하는 것처럼 쿨하지도 않아.
주변에 도움도 요청하지 마. 네가 철이 없어서 그래.
참 걱정된다. 널 생각해서 말해 주는 거야."

틀에 박힌 노래 가사 같은 말들. 단 한마디면 된다.

아래와 같은 말을 전수해 보려 한다. 은근 암기해 놓기.

"와, 멋지다!
나도 껴 줘!
나는 너의 꿈에 한 표다."

왜 이 한마디를 못하는 걸까, 왜?

이슬과 달빛 사이를

밤새도록 바라보는 사람

찾아내기

소중하다면

낯설게 해야 하고

별것 아니고 싶다면

무뎌지게 해야지

그냥 좋아해

겨울은 우유처럼 하얀 눈이 내려서 좋아.
서벗 위를 장화 신은 발로 느리게 걸어야지.

봄은 꽃이 펴서 좋아.
꽃 앞에 코끝을 대고 향기를 맡아야지.

가을은 하늘이 맑아서 좋아.
구름 없이 텅 빈 하늘을 보며 생각에 잠겨야지.

여름은 활기차서 좋아.
풀벌레 소리로 시끌벅적하고 해변가 연인들도 들떠 있잖아.

파스타는 다양해서 좋아.
면 하나에 어떤 재료를 집어넣어도 요리가 되니까.

나무는 듬직해서 좋아.
듬직한 내음에 듬직한 크기에 듬직한 자세로 서 있곤 해.

고양이는 자기 주장이 강해서 좋아.
가끔 자기 주장을 꺾을 땐 고마워져.

청국장은 건강한 맛이라서 좋아.
몸이 부실하다고 느껴질 때마다 보약 같이 먹어야지.

산책은 여유 있어서 좋아.
꼬였던 생각도 길게 늘여서 천천히 풀어 갈 수 있어.

시장은 신기해서 좋아.
작은 구역 안에서 여러 가지를 구경하고 맛보는 곳이거든.

특별한 이유는 없다. 단순한 이유로 좋아하는 것들은
끝이 없다. 좋아하는 것들에 둘러싸인 줄도 모르고 자꾸
싫어하는 것들을 찾아내며 살아간다. 누가 시킨 것도
아닌데 기분 나쁜 것만 찾아낸다. 단순한 이유여도 그냥
좋아하는 것 찾아내기.

발굴하기

내가 누구인지

과거 발굴 작업을 해 본다.
어릴 적 앨범, 다이어리, 일기장,
친구들과 나눈 쪽지, 수집하던 엽서나 CD,
그 밖에 오랫동안 보관해 온 흔적들을 찾아본다.
발굴 작업을 하다 보면
그 사람의 생활양식, 성향, 장점과 단점,
이떤 사람인지 파아이 된다.

그 연장선상에
비로소 지금의 내가 있음을 기억한다.

시간여행 – 그곳

부산은 내가 세 살 즈음부터 일곱 살 때까지 살던
제2의 고향이다. 신기한 건 서울로 이사 와 살았던
초등학교 6년의 시간보다 부산에서 살았던 5년 동안의
기억이 더 뚜렷하다는 사실이다.

바닷가 근처에 살던 나는 세숫대야를 들고 방파제로 나가
게를 잡거나 맨발로 모래사장을 거닐고 주머니 가득
소라를 채워 집에 돌아오곤 했다. 회센터가 없던 그 시절엔
엄마 손을 붙잡고 1층짜리 재래시장에 가서 물에
담가 놓은 수많은 물고기를 구경했고, 어묵과 튀김 같은
간식을 먹기도 했다. 구멍가게 앞 평상에 앉아 어제 읽은
동화책을 하루 종일 재잘대며 할머니들께 들려주거나
이웃집 이름 모를 언니네 집에 가서 기타 반주에 맞춰
함께 노래를 부르기도 했다. 그 어떤 경쟁도 시험도 없던
기분 좋은 유년 시절의 기억들.

20여 년이 지난 뒤 부산에 다시 갈 일이 있었는데
내가 살던 동네는 너무 많이 변해 있었다. '내 고향은
마음속에 묻어 놓은 추억의 동네로 남겨지는구나' 싶었다.

얼마 전 다시 부산을 여행하다가 길을 잃어 주요 도로가
아닌 뒷골목을 헤매게 되었다. 그런데 나도 모르게 갑자기
코끝이 시큰거리고 눈물이 줄줄 흘러내리는 게 아닌가.
내가 살던 동네의 일부가 그대로 남아 있었던 것이다.
여섯 살 때 아빠와 사진 찍던 곳, 엄마와 거닐던 거리,
버스 정거장, 커다란 나무, 냄새, 공기……. 나는 넋을
잃은 듯 그 거리를 걸었고, 걷다가 울고, 또 걷다가 울었다.

뭐였을까? 반가움이었을까, 그리움이었을까, 그게
아니면 다른 어떤 감정이었을까? 반갑고 그립다는
단어로는 도무지 설명할 수 없는 복합적인 감정들. 다시
돌아오지 않는 어린 나와 젊은 시절 엄마 아빠의 모습이
여전히 그곳에 있었다. 공기, 향기, 소리, 느낌, 기억,
촉감, 바다의 짠맛 그 모든 감각이 되살아났다.

우연히 마주친 시간여행은 약 10,950일, 262,800시간이
흘렀음에도 일곱 살의 내 세포와 감각을 다시 찾아 주었다.
마치 보물섬에서 낡은 괘짝 안에 보관되어 온 보석을
발견한 듯 뜻밖의 선물이었다.

귤을 먹다가
돌아가신 외할머니가 생각났다

20년이 지났는데도
생생해

정지 버튼을 누르기 전에

꿈을 꿨다. 살인청부업자 둘이 나를 죽이러 따라오는 꿈. 그들은 나를 꼭 죽여야 하는 임무를 수행하는 데 혈안이 되어 있었다. 잔머리를 굴려 요리조리 도망치기는 했지만 프로 킬러들을 따돌릴 수는 없었다. 어느 건물의 공중화장실. 나는 화장실 빈 칸으로 들어가 쭈그리고 앉아 몸을 숨겼지만 이미 따라온 킬러들. 한 킬러가 나를 죽이려 달려들자, 다른 킬러가 그를 제지하고 내 앞에 섰다. 그는 한마디도 하지 않았다. 그저 '빨리 끝내 줄 테니 가만히 있어'라고 눈빛으로 말하고 있었다. 아니, 눈도 제대로 쳐다보지 못할 만큼 무서웠다. 그가 나를 죽이기까지는 1분도 걸리지 않을 텐데 꿈속에선 그 짧은 시간에 굉장히 많은 생각이 들었다. '설마 내가 죽는 거야? 죽으면 아무런 생각도 할 수 없겠지? 누군가를 그리워할 수도 없겠지?' 그는 주머니에서 무언가를 꺼냈다. 라이터 같이 생겼는데 그것으로 내 호흡을 차단하려는 듯했다. 어떤 원리인지는 모르지만 그가 내 코에 그 물건을 대면 호흡이 차단되면서 독가스 같은 것이 콧속으로 들어오는 거다. 그는 한 치의 망설임도 없다. 마지막 유언이 무엇이냐는 질문조차 없이 마치 식탁에 놓인 촛불을 끄듯 묵묵히 일을 진행할 뿐.

'내가 살았었노라 알리고 가고 싶어. 왜 가족들에게
인사할 시간조차 주지 않는 거지?' 이런 생각을 하고 있는데
라이터는 이미 코앞에 와 있다. '아, 이게 죽는 거구나.'
시야가 뿌옇게 변하면서 아득해졌다. 그리고 마지막 나의
의식은 '엄마, 언니, 아빠 안녕……'이라 말하고는 암흑.

그리고 번쩍.

눈을 떠 보니 내 방 침실의 천장이 보였다. 온몸에
소름이 끼치고 몸이 떨려 왔다. "다행이다, 살아서"라고
중얼거렸다. 죽어 가던 그 느낌이 육체에 남아 있을 만큼
생생한 꿈이었다. 나는 죽는 것이 무섭지 않았었다. 만일
죽는다면 거기까지가 내게 주어진 삶이라 여기려 했다.
그런데 이 꿈을 꾼 뒤 어떤 이유로 죽음이 두려운지
알게 되었다. 꿈속에서 죽기 직전, 조금이라도 더 숨을
쉬고 싶고, 가족을 만나고 싶고, 내가 살았었노라 세상에
알리고 싶은 기분. 만일 삶에도 정지 버튼이 있다면
그 버튼을 누르기 전에 많은 것을 찾아내야 할 것이다.

안녕이란 말을 못 하는 죽음은

정말이지 끔찍해

그러나 안녕이란 말을 해야 해서

죽음이 싫어지기도 해

미래 공상

내게 다가올 미래 안에서 무엇을 찾아낼 수 있을까?
가끔 내가 할머니라고 상상해 본다. 순번을 기다리듯
어쩔 수 없이 나도 할머니가 될 것이기에,
미래를 공상하며 그때가 되면 젊은 시절의 무엇이
간절히 그립고 후회될까 상상해 본다.

하나, 눈이 침침해서 그림 그리는 것도 어렵고,
책 한 권 읽는 것도 오랜 시간이 필요할지 모른다.
둘, 큰 보폭으로 성큼성큼 걷기 힘들 수도 있다.
셋, 찌인한 연애가 어려울지 모른다.
넷, 살아생전 한 번쯤은 이루어 보고픈 꿈을
여전히 꾸고 있을지 모른다.
다섯, 여기저기 아픈 곳이 생기면서
병원과 약에 의존할지 모른다.
여섯, 생의 끝을 덤덤하게 기다리며
하루하루를 때우듯 살지 모른다.
일곱, 내 얼굴은 이쁘지 않은 주름이
가득할지 모른다.

아직은 젊기에 할 수 있는 것들, 미처 못 보고 그냥
지나치는 것들, 지금 할 수 있는지도 모르고.

그래서 오늘 하루도 성큼성큼 길을 걸어갈 것이고,
무모하다는 소릴 들을 만큼의 꿈을 꾸고 도전해 볼
것이며, 가슴 뜨거운 열렬한 사랑을 할 것이고 내 건강과
내 몸을 소중히 여길 것이고, 힘 닿는 만큼 그림을
그려 낼 것이고, 숨 쉬듯 많은 책을 읽어 볼 것이고,
많이 웃어서 생긴 이쁜 주름을 만들기 시작한 것이다.

내 육체가

살아가는 만큼

죽는다면

내 정신은

늙어가는 만큼

젊어지겠지

도시락 싸기

가끔 난 도시락을 싸서 방이나 베란다, 또는 집 근처
어딘가로 나가서 먹는다. 같은 밥이고 반찬인데 왜
식탁 위에 차린 것과 작은 칸에 담긴 도시락은 이토록
맛이 다를까? 도시락은 개구쟁이 맛이 난다. 길바닥에서
밥을 먹어도 혼나지 않을 것 같은 그런 맛.

90년대에 학교를 다닌 사람들은 보온도시락을 잘 알고
있을 것이다. 엄마가 새벽부터 일어나 소시지와 오징어포,
무말랭이, 계란말이 등을 밥과 함께 담고, 맨 아랫칸에는
콩나물국도 담아 싸 주신 보온도시락. 날씨가 춥지 않을 땐
일반 도시락을 들고 가지만 난 이상하게도 보온도시락이
참 좋았다. 집이 아닌 곳에서 따뜻한 국물까지 먹을 수
있다는 안도감 때문이라고 해야 하나.

그때는 학교 갈 준비를 하느라 부엌에서 엄마가 어떤
반찬을 싸 주시는지 알 수 없었기 때문에 점심시간에 열어
보는 도시락은 은근 설레었다. 필기를 하거나 엎드려 잠을
자기도 하는 그 책상 위에 도시락을 풀어서 친구들과 함께
밥을 먹던 시간들.

도시락 속에서, 잊힌 설렘을 발굴해 본다. 그 설렘을 싸서
친구와, 동료와, 연인과, 가족에게 선물해 본다. 그 설렘을
써서 나에게도 선물해 본다. 그 설렘을 들고 어디든
멋진 장소로 가서 차곡차곡 뚜껑을 열어 본다.

커피와 시간과 풍경

과거에는 카페인에 쉽게 반응하여 커피 한 모금만
마셔도 심장이 벌렁거렸다. 하지만 커피는 맛으로 마시는
게 아니라 향으로 마시는 거라던 지인의 말을 듣고는
향이라도 제대로 맡고 싶다는 욕심이 생겼다. 그래서
커피 내리는 기구를 구입하여 향만 퍼뜨려 보기도 했다.
역시 커피는 내가 탐험할 수 있는 세계가 아닌가 포기할
무렵, 동네에서 핸드 드립 커피집을 발견했다. 주인장은
커피를 잘 마시지 못하는 나를 위해 연하지만 향기로운
특별 커피를 내주었다.

그때 마신 커피에 이름을 붙인다면 '그동안 숨어 있던
내 연인이 이제야 나타나다니!'로 하겠다. 그 뒤부터 원두를
직접 구입하여 핸드 드립으로 커피를 내려 마시는 오전
일과를 빼먹지 않는다. 직접 갈아서 내려 마시는 커피는
사 마시는 커피와는 많이 다르다. 시간의 여백도 좋지만
그보다는 향을 맡고 맛을 본 다음 잔을 내려놓은 뒤가
진짜다. 눈을 감고 눈꺼풀에 펼쳐지는 다른 세상의 모습,
눈을 뜨고 바라본 창밖의 풍경, 때로는 그냥 허공.

지금 생각해 보면 커피를 못 마셨던 것이 아니라 커피를
커피답게 해 줄 다른 무언가가 곁들여지지 않아서였는지
모른다. 예전에는 커피를 그저 마시는 음식이라고만
생각했던 건 아닐까. 사실은 그것의 완벽한 세팅, 이를테면
커피와 시간과 풍경이 같은 세트라는 걸 몰라서가
아니었을까. 그렇다면 이 세상엔 절대로 안 되는 건
없는지도 모른다. 불가능한 것과 어울릴 세트가 무엇인지만
알아낸다면.

원점 찾기

핀란드의 어느 마을을 걷는데
가공하지 않은 자작나무가
길가 의자를 받치고 있다.

그 의자에 앉을 때마다
자작나무 무릎 위에 앉는 기분이 들었다.

그동안
왜 몰랐을까?

무언가를 찾다 보면
결국 원점에서 발견한다는 걸.

그거 알아요

아까부터 저녁이
꾸벅꾸벅 졸고 있어요

쉽사리 잠이 들지 않네요

그럼 도시의 별빛이라도
세어 보기로 해요

저녁이 잠들어 버리면
이 밤의 주인은
별빛이 되어 버리거든요

우두커니 서 있다가

코끼리를 떠올리면 눈물이 난다. 어떤 이유인지
정확히 알 수는 없다. 그 이유를 찾고 싶어서 라오스에
간 적이 있다. 아니, 간 김에 그 이유를 알고 싶었다는 말이
더 맞겠다. 나는 강제 노역에서 구출된 코끼리들을 보호
유지 차원에서 캠프 프로그램으로 운영하는 곳을 택했다.
코끼리를 만나기 전날부터 내 심장은 자주 쿵덕거렸고
다음 날, 어떤 신성한 신을 맞이하는 마음으로 그곳에 갔다.

저 멀리서 느린 걸음으로 천천히 다가오는 코끼리들이
보였다. 예상보다 더 깊고, 투명한 눈빛이었다. 몇 번의
연습을 거친 뒤 코끼리 등에 올라탔다. 비밀스런 정글로
향하는 도중 소나기가 내렸고 코끼리와 나는 샤워
물줄기처럼 강렬한 여름비를 온몸으로 맞았다. 숙소로
돌아온 그날 밤 꿈속에서 코끼리의 촉감과 형상이
보였다. 코끼리의 신 가네샤가 여자라는 사실과, 그녀의
모습이 나와 비슷하다는 것도 처음 알았다. 나중에
이 이야기를 종교학을 전공한 지인에게 전하니, "너의
영혼은 키가 크지만 말랐다"고 말했다. 교감도 잘하고

영혼도 매력적이지만 잘 흔들린다나? 코끼리 신이 잠시
내 영혼에 들어온 것이었을까? 믿거나 말거나.

문득 강제 노역에서 구출된 그 코끼리들이 과연
행복할까라는 생각이 들었다. 지금도 이들은 자신의 의지와
상관없이 관광 캠프에 강제 동원되는 것일 텐데 말이다.
자유롭지 못한 지금의 고통에 가치를 더하면 불행하다
느낄 것이고, 예전보다 나은 지금의 자유에 가치를 더하면
행복하디 느낄 것이다.

우리 집 고양이들은 따뜻한 방석 위에서 맛있는 간식을
먹는 즐거움을 행복이라 여기고 있을까? 아니면 그냥
이들에게 주어진 삶일 뿐일까? 고통에 가치를 더하면
불행하고, 즐거움에 가치를 더하면 행복하다. 그렇다면
그동안 이 책에서 말한 '멍' 때리고, 쓸데없고, 바보처럼
보이는 것들에 가치를 더하면 분명 그것은 '영감'이
될 것이다. 그 가치를 더하는 것이야말로 다른 누군가가
아닌 내 스스로 선택할 수 있다.

누가 나더러 불행하라 했는가. 아무도 그러라고
한 적이 없다. 생각해 보면 그 모든 것의 가치는 내가
결정해 왔던 것.

지금 창밖에서 봄을 기다리는 뻣뻣한 나뭇가지 안엔
행복한 가치가 듬뿍 담겨 있을 것이다. 그래야 얼마 뒤면
저 메마른 껍질을 뚫고 영감 가득한 잎이 하나둘
튀어나올 테니까. 바람도 잎사귀도 햇살도 그림자도
무당벌레도 먼지도 바닷물도 고양이도 그리고 당신도
이 세상의 영감이다.

86-87쪽
당신만의 멍을
지켜보세요

딴 짓 안 하고
푹 자기

달빛 보기

맘에 드는
들꽃 찾기

그냥 멍
때리기

상자 안에
핸드폰 가두기

나에게
선물 주기

쓸데없는 짓
하나 하기

낯선 장소에서
책 읽기

나 홀로
산책하기

군것질
대허용의 날

과거 발굴하기
(추억잠기기)

아끼는
신발 신기

고민의 스위치
완전 끄기

동네
어슬렁거리기

그래도 되는 날

음악 틀고
청소하며
춤추기

집 안에
원하는 색
집어넣기

다른 나라의
이번 달
구경하러 가기

좋은 이에게
느낌 선물하기

95쪽

무	지	개		달	고	나
넘			신	나		는
무		요		라		나
상	수	리		토	요	일
	집	사		끼		뿐
잘	가					